SERIES ON ART & DESIGN
TEACHING IN INSTITUTIONS OF
HIGHER LEARNING

高等院校艺术设计专业教学研究丛书

# 二维形态构成

主 编｜王龙

湖南美术出版社

## 图书在版编目（CIP）数据

二维形态构成 / 王龙主编.—长沙：湖南美术出版社，2011.2
（高等院校艺术设计专业教学研究丛书）
ISBN 978-7-5356-4194-6

Ⅰ.①二… Ⅱ.①王… Ⅲ.①二维—构图（美术）—高等学校—教材 Ⅳ.①J061

中国版本图书馆CIP数据核字（2010）第260582号

SERIES ON ART & DESIGN
TEACHING IN INSTITUTIONS OF
HIGHER LEARNING

高等院校艺术设计专业教学研究丛书

# 二维形态构成

出 版 人：李小山

主　　编：王 龙

副 主 编：彭 华 肖 芸

编　　委：贾雨佳 王 鑫 陈思行
　　　　　陆 岚 皮 帅

丛书策划：何 辉 陈秋伟

责任编辑：文 波 陈秋伟

责任校对：伍 兰

装帧设计：陈秋伟 文 波 谭冀俊

出版发行：湖南美术出版社（长沙市东二环一段622号）

经　　销：湖南省新华书店

制　　版：嘉伟文化 JARL V CULTURE

印　　刷：长沙市天涯彩印包装有限公司（长沙市开福区文星桥1号）

开　　本：889×1194　1/16

印　　张：7.5

版　　次：2011年2月第1版
　　　　　2011年2月第1次印刷

书　　号：ISBN 978-7-5356-4194-6

定　　价：45.00元

# 总 序

21世纪是信息时代,更是设计时代,设计伴随着社会文明和科学技术发展的步伐在现代社会中扮演着越来越重要的角色,设计水准也成为衡量一个国家和地区经济发展水平的重要标志。现代设计的功能性和超前性,充分地体现了科学与艺术相结合的时代特征,设计在满足人们的现实生活需求的同时,还引领着社会的文化发展潮流,满足着人们不断变化的精神需求。

新材料和新技术的不断涌现,设计学科知识结构的不断更新,教学方法的不断变化,使得设计学科总是处在一个动态的发展过程中。如何使我们的设计教育适应新的社会需求,如何把学生培养成为引导时代潮流的新一代创新型设计人才,是高等院校设计教育必须面对的课题。

设计学科是一个实践性极强的学科门类,既需要系统理论的支撑,同时更需要实践的检验,设计教育的核心离不开明确的培养目标和科学的教学大纲,教育思想和教学方法的改革也是依靠课程来实现的。

本套丛书的编写立足于设计课程的创新,定位于"设计教学现场",旨在构筑以教学现场为中心的中国特色、区域文化、国际视野及当代情境相结合的设计教育教学研究平台,力求把最新的、最前沿的,也许是不成熟的,但是预知是有价值的知识展现给我们的学生。编写中我们还注重从认知、体验、创新、评价等环节来组织学科课程内容,将设计基本原理的呈现、学习方法和路径的指引、理论对实践的指导相结合,落实到可操作性上;同时,我们还注重学生探究式学习方法的养成与教师的示范作用,在课程设计时适度地加入了一定的实验性课题,为学生进一步深入地运用设计进行科学研究奠定了基础。教学不是简单的教与学,教师的作用应该是在学生思维停顿时,启发学生的思维。所以在本套丛书中我们加强了设计研讨、案例分析、设计评判等方面的内容,使内容更加贴近学生的实际,更容易为学生所接受,以利于在教学过程中调动学生的积极性与互动参与性。在教学中学生设计的结果固然重要,但是对于学习而言,设计的过程可能比结果更为重要,学生的创造性思维及设计能力只有在学习的过程中才能得以提高。

总而言之,编者在本套丛书的编写中力图在理论性上强调严谨的科学性和广泛的适用性,在实践性上强调通用性和技术的可操作性;课题安排既有适应学生职业发展需求的实践性课题练习,也有强调设计前瞻性的实验性课题训练。希望通过课程的学习能够提高学生提出问题、分析问题和解决问题的能力。

由于本套丛书所涵盖的课程门类较多,各门课程又有各自的学科特点,无疑会留下许多遗憾和不尽如人意之处,诚挚地希望各院校的教师和同学在使用过程中反馈宝贵的意见。

孙湘明、何辉
2010年7月

# 目　录

# 前　言

　　"构成"是一种近代造型概念，它以各种各样的形态或材料为素材，将赋予视觉化的、力学的或精神力学的秩序组合起来。艺术设计就是一种以组合为目的的构成，它的意义和建筑的"构筑"相近，和绘画的"构图"则较远，在造型设计的基础上，德国的包豪斯开始重视工业技术和艺术结合的构成教育，建立了近代造型设计的新理念。对于视觉而言，通常实用艺术设计分为"二维"和"三维"，本书所论及的即是二维的构成形态，即"二维形态构成"。

　　"二维"即二次元平面，平面上的视觉现象在我们的日常生活中随处可见，是设计活动不可或缺的重要组成部分。平面的造型与色彩是它的灵魂，是现代艺术和设计的重要造型语言。能够给我们留下深刻印象的平面设计作品，它必定是一些元素符号的积集，也必定是富有色彩意境和情感的。那么如何创造出突破性的形，如何运用个性化的色，则是学习的两个重点，本书将这两个重点分为两大部分，二维形态构成重在塑"形"，色彩构成重在研"色"。

　　随着时代的发展，社会文明的进步，人的认识也在发生着变化，艺术设计也是如此，必然随着时代的变化而变化和发展。艺术设计教育也不是一成不变的，基础设计教育体系和方法理所应当进行新的突破。对于二维形态构成而言，传统的概念、方法和构成原理是课程的基础，创造性的思维和与时俱进的理念是创新的突破口。形与色的整合是符合时代精神的，这种整合让平面设计更具整体性和统一感。

　　本书在重视传统二维形态构成概念的同时，在形与色上均有所创新，编写过程中，尽量选取富有时代气息的视觉冲击力强的图片，创新的思维模式在作品中得到了较好体现，能够帮助读者开阔视野，提供借鉴。本书部分作品来自于教学过程中学生的习作，这些富有无穷想象力的作品为本书增色不少，能帮助读者清晰地理解基础造型语言。

　　由于编者能力有限，经验不足，资历尚浅，加之时间仓促，书中难免出现不足之处，望各位专家学者和老师们予以批评指正，谢谢！

编者

2011年2月

# 第一章
# 二维形态构成的概念

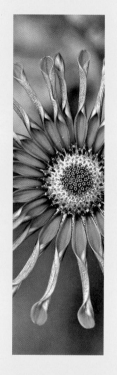

## 要点提示

### ○ 学习目的

作为造型训练的一种手法，从平面抽象形态入手，在于培养学生对形式美的创造力和基础造型能力，使其掌握理性和感性相结合的设计方法，拓展设计思维，同时也为各艺术设计领域提供技法支持，为今后的专业设计提供方法和途径，并奠定坚实的基础。

### ○ 学习重点

理解形式美法则，正确运用和谐、对称、平衡、比例、重心、节奏与韵律等造型法则。

### ○ 学习难点

在构成形式美的过程中学会灵活地运用造型法则。

### ○ 参考课时

8课时

# 第一节
# 概述

　　根据构成的原理，任何形态都可以进行构成。二维形态构成的基础是研究平面形态设计的基本造型训练，它的范围非常广泛，概括起来讲，主要包括两个方面，即抽象形态与具象形态在平面造型上的构成。抽象形态指几何概念上的形，按大小、长短、曲直等分为方形、圆形、多边形、不规则形等。具象形态指生活中的自然形，如山川、河流、动物与植物等。这两种形态是可以相互结合的，用以加强对造型形象的理解和加强设计本身的形象性和表现力，提高设计作品的视觉魅力，使之达到强烈的艺术效果。

　　二维形态构成指将所有的形态（包括具象形态和抽象形态）在二维平面内按照一定的秩序和法则进行分解、组合，从而构成理想形态的组合形式。它是研究平面形态的最基础部分，侧重练习抽象几何形在平面上的排列组合关系，并在排列组合中得到新的造型，目的是训练设计思维与技法，为创作开拓新的设计思路。这也是思维的一种飞跃，由具象事物的形象上升为概念化的东西，凭着这种概念再去构筑新的形态，可以说是第二次飞跃。

　　平面设计中理解的形象，是运用高度概括的基本形态概念，即所有的视觉形态，概括为点、线、面三种基本形态要素，它强调形态之间的比例、平衡、对比、和谐、对称、节奏、韵律等，并讲求图形给人视觉的引导作用。（图1-1、图1-2）

　　本书将以简单抽象的形体构筑复杂变化的结构，这不仅是学习技法，更重要的是培养一种创造观念，这种创造更偏于机械的、理智的、数学的、逻辑的活动，因此创造的结构多数也偏于机械的美、数学的美、秩序的美、智慧的美，而少人性的美和情感的美。（图1-3至图1-7）

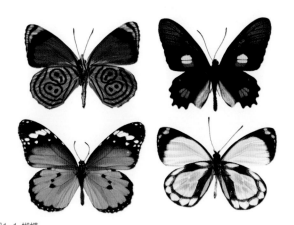

图1-1 蝴蝶

　　蝴蝶的外形加上花纹后便形成了大自然中最美妙的二维形态构成，给人一种对称美的视觉感受。

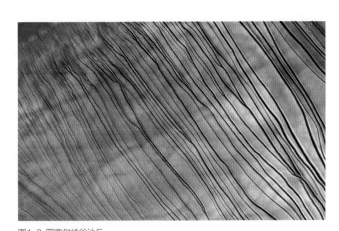

图1-2 罗塞尔峡谷沙丘

　　峡谷的沙丘常年被风沙吹过后形成了很多沟沟壑壑，航拍后的沟壑都变成了一些灵动的线条，给人一种节奏的韵律感。

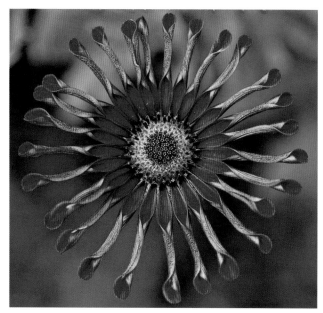

图1-3 蓝眼菊
大自然中花的形状也是一幅幅异彩纷呈里的二维形态构成。

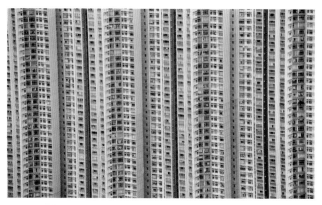

图1-4 香港街景
人类的建筑物拍成平面的照片后形成一种非常有秩序的美感，而这种美感更多地来自于一种理性的美感。

图1-5 等待出厂的汽车
当你从不同的角度观察你的生活，会发现很多不一样的构成样式。图片中一排排等待出厂的汽车形成的是一种秩序的美感。

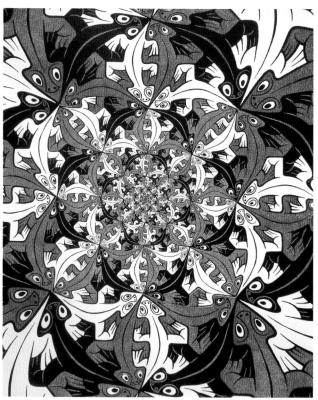

图1-6 蟾蜍_埃舍尔
埃舍尔利用形与形之间的微妙的形体关系，创作了大量的结构性极强的作品。但是他更愿意人们说他是一位数学家，因为他的作品大多都是利用数学的推理创作出来的，表现的更多是一种数学关系的美感。

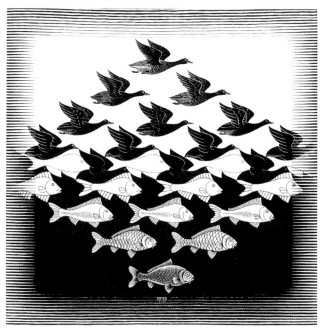

图1-7 水与天_埃舍尔
埃舍尔从数学中获得了巨大灵感，他的作品中经常直接采用平面几何和射影几何的结构，深刻地反映了欧几里得几何学的精髓，所以他的构成作品有种超然的次序感和奇异性。

# 第二节
# 构成的形式美法则

从形式中来评价某一事物或某一造型设计时，对于美或丑的感觉可以发现在大多数人中间存在着一种相通的共识，这种共识是从人类社会长期生产、生活实践中积累的，它的依据就是客观存在的形式美法则。

具备造型要素是完成形式美的基本条件，但要形成美的且有冲击力的画面，还必须以造型法则巧妙地组合这些要素。平面图形的美感在很大程度上取决于造型法则指导下形、色、质的有机组合。造型法则则反映了形态美的内在规律性，是创造美好形态的最有效方法。因此，在构成形式美的过程中学会灵活运用造型法则是十分重要的。这些形式美的法则不仅适用于二维形态的领域，在三维甚至四维的形态中也同样适用。

## 一、和谐

赫拉克利特（Heraclitus）认为，和谐产生于对立的东西。广义的解释是在判断两种以上的要素或部分与部分的相互关系时，各部分给我们的感觉和意识是一种整体协调的关系。狭义的解释是统一与对比的两者之间不是乏味单调或杂乱无章的。

和谐赋予造型以条理，变化则激起造型的新鲜感，使视知觉享受到持久的美感。这种变化的统一，通过比例尺度、平衡配置、节奏旋律等各种形式法则综合而成。（图1-8至图1-10）几种要素具有基本的共通性、融合性。

图1-8 水生物
　　海底生物具有天生的形态和谐之美。

图1-9 插图设计
　　构成元素间的关系和谐。点、线、面之间的关系复杂，但在画面中位置、方向、比例、色彩的构成中表现出和谐的视觉感受。

图1-10 背景设计
　　色彩丰富的画面中，由于色彩纯度的变化表现出一种平衡的视觉效果。

## 二、对比

　　对比又称对照，是把质或量反差甚大的两个要素有效地组织在一起，使人们感受到鲜明强烈的反差，而仍具有一定统一感的现象。

　　对比是一种自由构成的形式，主要依据形态本身的大小、疏密、虚实、显隐、形状、色彩和肌理等方面来进行构成。协调求近似，对比则是求差异。自然界中的冷与暖、干与湿、白天与黑夜，都是对立的统一。对比其实就是一种比较，可以是显著的、强烈的，也可以是模糊的、轻微的，还可以是简单的或复杂的。设计中可通过对比达到主题鲜明、作品生动的目的。（图1-11至图1-13）

图1-11 夜晚的灯光
　　点、线、面各元素之间对比强烈，营造出很强的视觉效果。

图1-12 学生作业_面积对比
　　面积大小的对比，能够表现出较强的视觉效果。

图1-13 背景设计
　　不同的对象形成对比的效果。背景与色块之间的色彩对比强烈，色块间的疏密、虚实对比更增添了画面的视觉效果。

## 三、对称

　　对称是均衡的基本形式，它具有庄严稳定、安静平和的美感。生活中很多东西都有对称的一面，比如我们的四方桌子、门、窗这些大多都是对称的。从房屋布局来看，中国传统的建筑也是讲究对称的。例如我国的故宫、老北京的四合院等，还有中国结、瓷器、玉器都有很多对称之作。不仅仅是我国，纵观世界各国的建筑或是其他艺术形态，对称之作也都比比皆是。但是对称也不一定就是左右、上下一样，对称也会存在差异性，多是大对称小对比的形态。比如很多企业或单位门口的狮子，狮为两头，各分左右，形上相似，却各有其态。这就是大对称小对比。这样就避免了由于过分的绝对对称而产生单调、呆板的感觉。在整体对称的格局中加入一些不对称的因素，更能增加构图版面的生动性和美感。（图1-14至图1-16）

图1-15 圣诞树
左右对称的圣诞树形成一种非常安静、平和、稳定的美感。

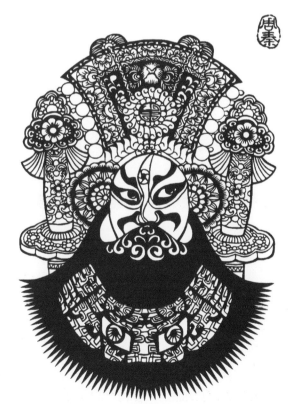

图1-14 京剧脸谱剪纸
看起来对称的京剧脸谱，但在左右的局部上会有一些小的变化，很好地丰富了戏剧人物的性格特征。

图1-16 蝴蝶
左右完全对称的蝴蝶图形给人以平和的视觉感受。

**图1-17 飞舞的键盘**
大小不等的键盘向着同一团光密集，形成了奇妙的视觉效果，但由于键盘大小和位置的变化又形成了均衡的视觉感受。

## 四、平衡

二维形态构成中的平衡并非实际重量的均等关系，而是根据形象的大小、轻重、色彩及其他视觉要素的分布，作用于视觉判断的平衡。

平衡是运用大小、色彩、位置等差别来形成视觉上的均等。例如在我们日常生活中，当人用一只脚站立时，人的身体就会轻微地向一方倾斜，以保持平衡。设计中也会遇到平衡的问题，比如说，左右大小不一的时候我们通常会通过其他手法来让其达到视觉上的平衡，而采用的手法大多是色彩的轻重、内容的疏密等。在我们的脑子里始终放着一个天平，把设计元素放在天平的两边，当它们达到平衡时我们就清楚这样的设计会显得活泼，而不会觉得有失重之感，一个活泼又不失重的作品就是比较成功的作品。（图1-17）

## 五、比例

比例是部分与部分或部分与整体之间的数量关系，美的比例是平面构图中一切单位的大小及各单位间

编排组合的重要因素。（图1-18、图1-19）

人们在长期的生产实践和日常生活中一直运用着比例关系，并以人体自身的尺度为中心，根据自身活动的方便总结出各种尺度标准，体现于衣、食、住、行的器用和工具的制造中。比如早在古希腊就已发现的至今为止全世界公认的1：1.618的黄金分割比，正是人眼的高宽视阈之比。恰当的比例拥有一种谐调的美感，成为形式美法则的重要内容。

**图1-18 人与空间**
两个人之间的大小的对比，形成了有趣的空间效果。

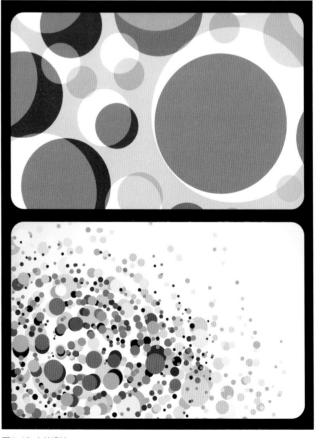

**图1-19 卡片设计**
点的大小比例关系是构成作品的关键，同样形成了不同的视觉效果。

## 六、重心

画面的中心点就是视觉的重心。画面图像轮廓的变化、图形的聚散、色彩或明暗的分布都可对视觉中心产生影响。任何物体的重心位置和视觉感受都有紧密的关系，同时人的视觉感受与造型的形式美也有比较复杂的关系，画面重心的处理是二维形态构成探讨的一个重要方面。（图1-20、图1-21）

在二维平面设计作品中，作品所要表达的主题或重要的内容信息往往不应偏离视觉重心太远。

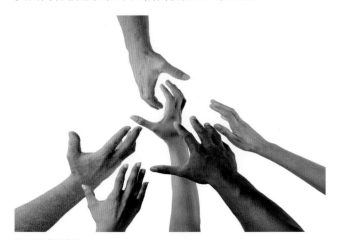

图1-20 摄影作品
上面唯一向下伸出的手和下面的手形成了鲜明的对比，成了画面的重心。

图1-21 学生作业
翻腾出水面的"鱼"成了画面的重心。

## 七、节奏与韵律

指同一要素以一种有规律的、连续重复进行的运动感，用反复、对应等形式把各种变化因素加以组织，构成前后连贯的有序整体。（图1-22、图1-23）

图1-22 空间图形设计
由连续、重复且有变化的轨迹构成的画面极具节奏感。

图1-23 学生作业
音乐五线谱的形态就是一幅完美的节奏图，音符的跳跃本身就是节奏的表现。

图1-24 钟乳石
　　天然形成的溶洞岩石给人一种流动的韵律,岩石上线条的连续变化极具律动感。

图1-25 光电形成的韵律
　　图中是由光电形成的渐变形态,并在空间中按照一定的轨迹运动,产生很强的律动效果。

　　二维形态构成中单纯的单元组织重复排列容易产生单调的感觉,而有规律变化的形象的排列,则会产生音乐、诗歌般的旋律感。这种旋律要有情感的因素,并有富于变化而又统一的节奏和总体的和谐。

　　韵律的美感首先体现在"动"上,"流动"性的旋律,活泼、自由、明快,变化无穷、生机勃勃。我们可以从原始彩陶的旋纹、汉代漆品上的云纹以及我国书法艺术中的用笔来体会这种流动的美。事物的周而复始具有节奏因素,即使很平常的造型或是单调的色彩,如果使其反复出现,用连续的方法组织空间,无论是单调的重复,或是渐变的重复,均可产生时间与空间反复转换的观感,从而给人强烈的视觉印象(图1-24、图1-25)。但是无休无止且过于单调的反复,像爬高层建筑楼梯一样,时间一长就会使人疲劳,产生心理上的厌烦。为此,必须在反复中寻求动与静、单纯与复杂、含蓄与奔放、定向与不定向因素的对比。特别是要在构成方式上多探索,求新变异,才能产生丰富多彩的节奏和富于美

感的旋律。(图1-26)

　　在建筑艺术中,群体的高低错落、疏密聚散,建筑个体中的独特风格和具体建构,都有着"凝固音乐"般独具特色的节奏韵律。万里长城那种依山傍水、逶迤蜿蜒的律动,按一定距离设置烽火台遥相呼应的节奏,表现出矫健雄浑、宏伟壮阔的飞腾之势,富有虎踞龙盘、豪放刚毅的韵律之美。北京的天坛层层叠叠、盘旋向上的节奏,欧洲哥特式建筑处处尖顶、直刺蓝天的节奏,表现出不断升腾、通达上苍的韵律感。可见,韵律是构成形式美的重要因素。

**图1-26 背景设计**
画面中所有的线条都采用曲线线条有规律地进行排列，元素间的变化具有强烈的视觉韵律感，在画面中形成了富有特色的节奏感。

# 思考练习

## ● 思考题

二维形态构成的认知基础是什么？学习二维形态构成的意义是什么？文中提到的形式美法则的基本含义是什么？

# 相关链接

## ● 参考书目

1. 《平面构成》 倪洋 上海人民美术出版社

2. 《二维设计基础·平面构成》 江滨，黄晓菲，高嵬 中国建筑工业出版社

## ● 学习网站

1. http://www.debdrex.com

2. http://www.jimpaillot.com

# 第二章
# 二维形态构成的元素与形象

## 要点提示

### ○ 学习目的

在理解二维形态构成的概念、意义、用途及方法的基础上，体会二维形态构成的形式美、秩序美，设计出具有个性的基本形和构成形式。

### ○ 学习重点

主要掌握基本形和组形形式。

### ○ 学习难点

如何启发学生运用创造性思维进行二维形态构成的设计。

### ○ 参考课时

8课时

# 第一节
# 二维形态构成的元素

## 一、概念元素

概念元素指那些不是实际存在的、不可见的，但为人们意念所能感觉到的东西。例如我们会感觉物体的轮廓上有边缘线，体的外表有面。这些点、线、面的概念元素需通过视觉元素来表达。

## 二、视觉元素

如果不把概念元素体现在实际的设计之中，不把它变成某种形象化的东西，那么它将是毫无意义的，概念元素是通过视觉元素体现于画面的，而视觉元素则包括形象的大小、形状、色彩、肌理、明暗等，它们是构成一件作品的基础，相当于建一栋房屋所需要的砖、瓦、水泥、钢材等等，也类似于文字语言中的字和单词。

## 三、关系元素

视觉元素在画面上如何组织、排列，是靠关系元素来决定的，关系元素包括方向、位置、空间、重心等，它强调元素间的相互配合与相互联系。（图2-1）

## 四、实用元素

在构成设计中对形象的研究是必不可少的。形象是物体的外部特征。形象包括视觉元素的各个部分，如大

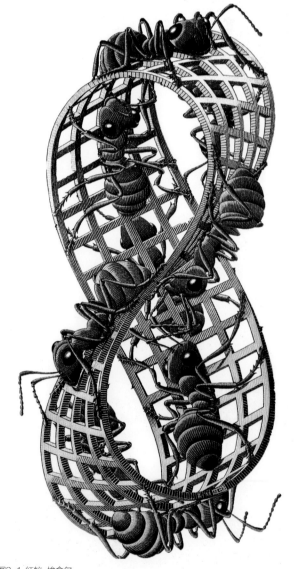

图2-1 红蚁_埃舍尔

"8"字的骨架可以看做是构成作品的概念元素，它本身是不存在的，通过形体而表现出来。蚂蚁的表现即是典型的视觉元素，它有形状、大小、色彩、肌理。"8"字骨架与蚂蚁所构成的这幅作品就是靠关系元素完成的。

小、色彩等，所有概念元素如点、线、面，在见之于画面时，也都具有各自的形象。（图2-2至图2-5）

图2-2 卡片设计

　　点是画面唯一的元素，是典型的概念元素，它的排列组合是形成作品的关键。

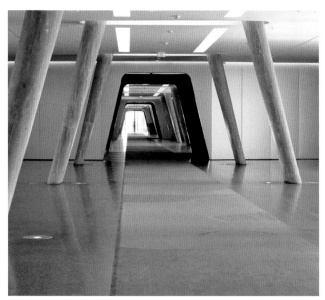

图2-4 展览馆室内空间的布局

　　柱子有规律地左右排列，形成了实用元素的一部分。

图2-3 音乐节海报

　　在作品中出现了大量的点、线、面元素，单独看它们的时候，可以看做是单纯的概念元素，但组合起来构成一幅作品后，它们就都发挥了各自的作用，即成为实用元素的一部分了。

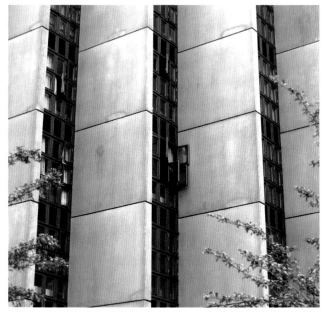

图2-5 建筑外墙窗户的格局

# 第二节
# 二维形态构成中形的分类

## 一、几何形

几何形是指抽象的、单纯的，多是靠运用工具完成的形态，比如：正方形、三角形、圆形。视觉上有理性、明确的快感，主要应用于现代化的大机器生产，具有时代的美感。（图2-6）

特点：明快、单纯、规整、有秩序。比如：书本、电视机、冰箱、球类等等。

## 二、偶然形

自然形成的非人的意志可以控制结果的形我们称为偶然形，给人以特殊、抒情的感觉，但同时具有难以

得到和流于轻率的缺点。如白云、树木等等。（图2-7、图2-8）

图2-7 天空中的云
云的形成是没有规律性的，并非人的意志所能够控制的。

图2-6 游泳池
现代化游泳池的瓷砖是人为建造出来的重复排列。

图2-8 彩色的墨滴
随意滴在纸上的墨，存在着很多的不确定性，也是偶然形成的视觉效果。

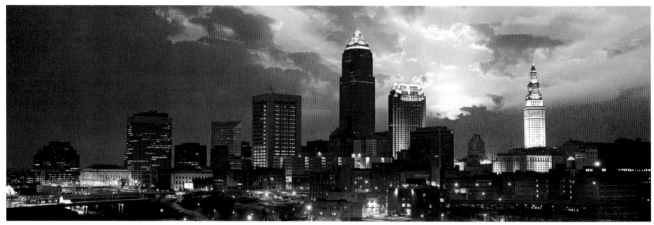

图2-9 城市

　　城市本身就是以人的绝对意志创造出来的。

图2-10 汽车

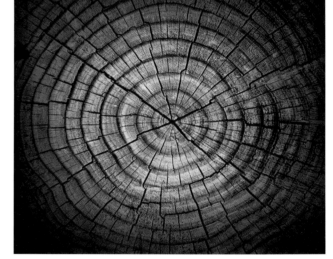

图2-11 树木横切面的肌理

　　树木的横切面俯瞰就是个天然的发射图形。

## 三、人为形

　　人为形是指人类为满足物质和精神上的需要而人为创造出来的形态，如建筑、汽车、房屋等等（图2-9、图2-10），它是以人的意志创造为基础的形态，是为满足人的需求而存在的形态。

## 四、自然形

　　自然形是指大自然本身固有的各种可见或可触摸的形态。它不随人的意志而转移。这种形态常常能给人以原始、复古和亲近自然的感觉。（图2-11、2-12）

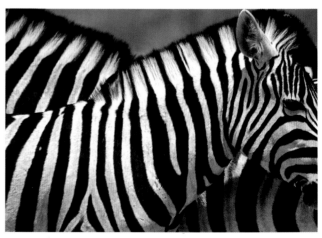

图2-12 自然形成的斑马纹

# 第三节
# 二维形态构成中的基本形

基本形是指构成图形的最小的单位元素，一个点、一条线、一块面都可以称为基本形元素。基本形根据一定的构成原则排列、组合，便可得到很好的构成效果。具体应用中基本形应当简练，而不要过于复杂。

在二维形态构成中，由于基本形的组合，产生了形与形之间的组合关系，主要有以下八种方式：（图2-13）

1. 分离：形与形并列，并保持一定的距离和空间。

2. 层叠：一个形叠在另一个形之上，产生前后的关系，并形成空间的层次感。

3. 透叠：两个形互相交叠，交叠处为负形，并产生第三个形。

4. 联合：两形交叠，彼此联合形成一个新的形。

5. 减缺：两形交叠，一个形被另一个形减去部分，出现新的形。

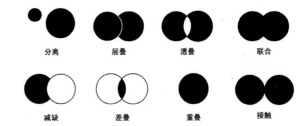

图2-13 基本形的八种基本组形方式

6. 差叠：两个形互相交叠，交叠处形成正形，未交叠处为负形。

7. 重叠：形与形之间套叠成为一体。

8. 接触：一个形的边缘与另一个形的边缘接触，形成一个如两形相连的组合形。

用基本形通过组合关系，可以形成组合形（图2-14）。在标志设计中，基本形的组合是构成标志的重要方法之一，得到了广泛的应用（图2-15至图2-20）。

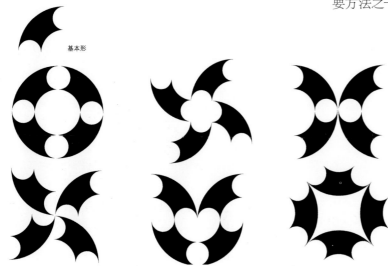

基本形

图2-14 学生作业_基本形的组合

基本形确定之后，可以依据设定好的组合方式进行组合，而得到全新的图形。这类组合的形式大多用在图像设计、标志设计之中。

 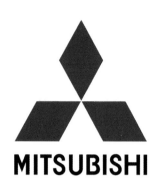

**图2-15 三菱公司标志**

三菱公司的标志就是以一个菱形为基本形进行的排列组合,形成富有较强稳定感的标志作品。

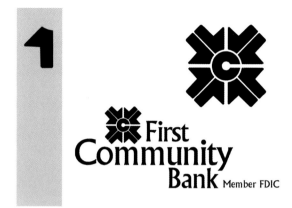

**图2-16 欧扎克第一社区银行标志**

左上角的图形就是构成美国第一社区银行标志的基本形,它的排列组合成为了标志的一个重要部分,集中体现了标志所要表达的深刻意义。

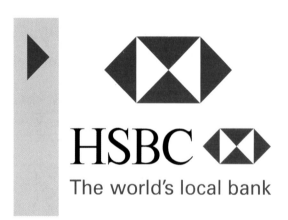

**图2-17 汇丰银行标志**

三角形是最基本的几何形态之一,用它的组合来构成标志,形成了完全不一样的视觉效果。

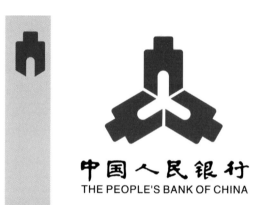

**图2-18 中国人民银行标志**

用图形化了的中国古代钱币作为基本形,通过组形,巧妙地形成了负形"人"字,紧扣主题,在视觉和意义上均达到了较好的效果。

**图2-19 "LANA"公司标志**

基本形通过旋转表现出紧密且环环相扣的视觉效果,来体现奢侈品手袋的品质。

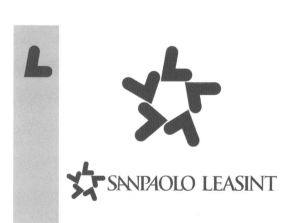

**图2-20 圣保罗银行标志**

基本形的旋转组合,构成稳定的标志作品。

# 第四节
# 单元形的多种样式

## 一、单形

　　单形是指在视觉效果中单独存在的基本形形式。一般为封闭图形,组成形式较为简单,形的视觉效果较为完整。

　　通过联合、重叠、差叠、减缺等方法易得到此效果。联合是研究形的加法;减缺、差叠是探讨形的减法。(图2-21)

## 二、复形

　　在视觉效果中,由两个或两个以上的形相组合而成的基本形称为复形。相对单形而言,组成形式较为复杂,也是较为常见的形的表现形式。通过接触、层叠、透叠、分离等方法易出现此效果。(图2-22、图2-23)

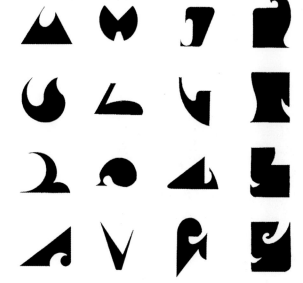

图2-21 单形

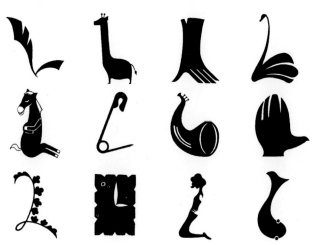

图2-22 较为简单的复形

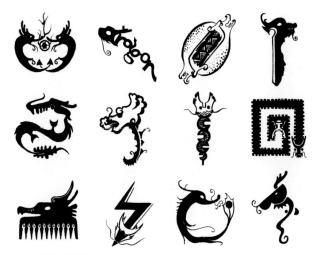

图2-23 较为复杂的复形

# 三、正负形

正负形是由原来的图底关系转变而来的,它是一种艺术图案,可以给人以幻觉,使人产生正负两种不同的视觉感受。

在平面设计中形象通常被称为图,也就是正形,它具有前进、明确、醒目、集中等特征。负形是底或背景,起衬托与点缀的作用,它具有后退、不明确、分散等特征。

正负形之间的互换,可促成构成效果的丰富多变。单元形的正负形设计是表现两形共用边线的一种特殊图形形式。(图2-24至图2-27)

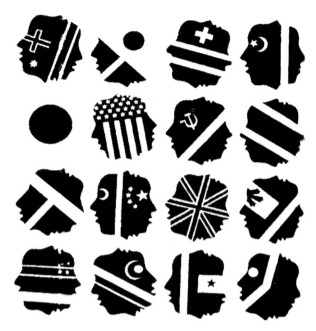

图2-25 人物剪影与国旗
人的侧面剪影与国旗的形态构成了图与底的巧妙关系。

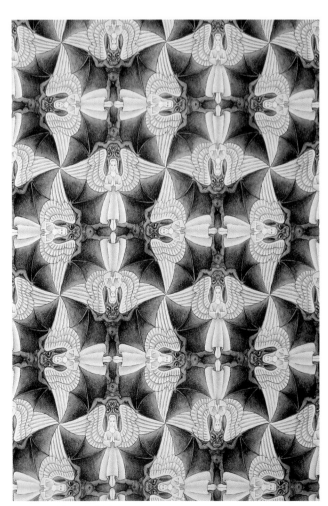

图2-24 蝙蝠与天使_埃舍尔
蝙蝠的形态与天使的形态在埃舍尔的表现中形成了有趣的图底关系。

图2-26 音乐节海报设计

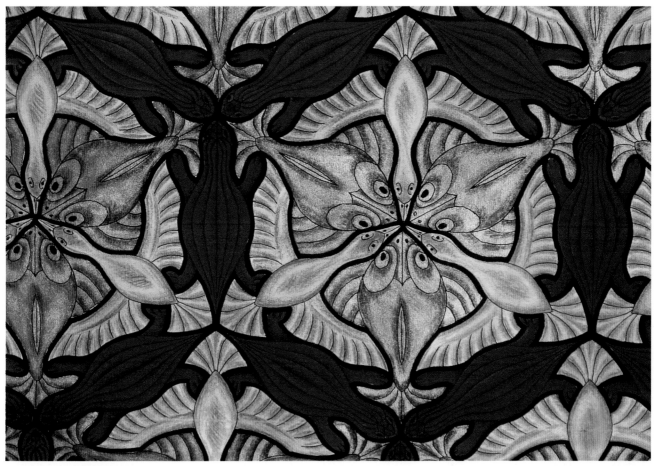

图2-27 鱼、蛙、鸟_埃舍尔

　　埃舍尔利用鱼、蛙、鸟之间正负形的巧妙关系，来表现出水里游的、地上跑的和空中飞的动物形态。

# 思考练习

## ● 练习题

组形练习

要求：用40cm×30cm的白卡纸，设计一个简单图形，并以此为基本形，作八种组形练习。

# 相关链接

## ● 参考书目

1.《平面构成》 洪兴宇 中国青年出版社

2.《平面构成创意》 王默根，王佳 中国纺织出版社

## ● 学习网站

1. http://www.doormen.cc

2. http://go8.163.com

# 第三章
# 二维形态构成中的点、线、面

## 要点提示

### ○ 学习目的

通过对理论的学习，基本掌握视觉元素中点、线、面的种类、性质以及它们在平面空间中的
构成种类、方式，研究形象与形象之间的关系，肌理表现与意义。

### ○ 学习重点

点、线、面构成的排列顺序和形式美。

### ○ 学习难点

点、线、面构成的创作，寻找体验新的构成方式和形式感。

### ○ 参考课时

8课时

# 第一节
# 点

## 一、点的概念

在几何学上，点只有位置，它既无长度也无宽度，更没有面积，是最小的单位。在二维形态构成中，点的概念只是相对的，它存在于对比之中，通过比较来显示。比如同一个圆，放在小正方形中就显得很大，而放在大正方形中就显得很小。在同一个平面内，大的点较小的点更易吸引观者的注意力。

在构成练习中，点有不同大小的面积，具有集中和吸引视线的功能。点的连续会产生线的感觉，点的集合会产生面的感觉，点的大小不同会产生深度感，几个点之间会有虚实的效果。（图3-1）

## 二、点的形态和作用

在几何学中，一般认为点是只具有位置而没有面积大小的，而在造型意义上说，点是各式各样的具有空间位置和形态的视觉单位。它可以分为规则点和不规则点两类。规则点是指严谨有序的圆点、方点等；不规则点则是指自由随意的点。自然界中的任何形态，只要缩小到一定程度，就能够产生不同形态的点。（图3-2、图3-3）

点是视觉中心，也是力的中心。当画面上有一个点时，人们的视线往往会集中在这个点上。

点构成的方式被广泛应用于二维平面设计中，例如海报、书籍设计等，它已成为设计师广泛使用的设计方法之一。

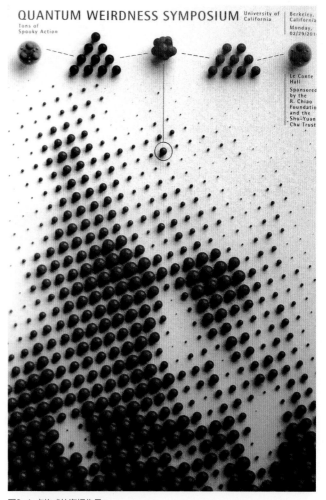

图3-1 点构成的海报作品

　　点构成的爱因斯坦头像，主要通过点的大小、疏密关系，构成具有虚实效果的影像。

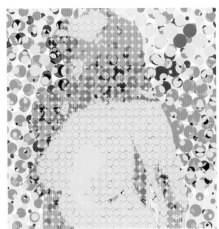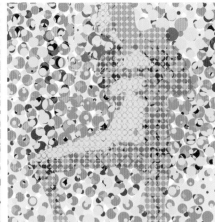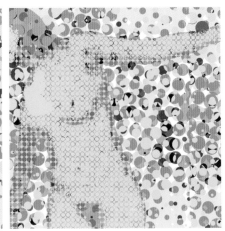

图3-2 点构成的人物形象

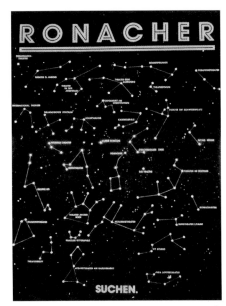

图3-3 书籍封面设计
画面中点状星星的排布形成了不同的星座。

## 三、点的错视

　　由于点所处的位置、色彩和明度以及环境条件的变化而产生大小、远近、空间等感觉，这其中存在着许多错视的现象。例如，明亮的点或是暖色的点有向前的感觉，黑色或冷色的点有后退的感觉；同样大小的点，由于所处的环境不同，而造成大小的错视现象等等。（图3-4、图3-5）

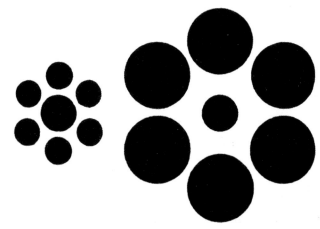

图3-5 点的错视
　　左右两图中间的圆是一样大的，但是由于周围的圆圈大小不一样，所以产生了中间圆左大右小的错觉。

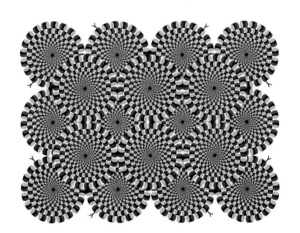

图3-4 点的错视
　　点的组合形成的圆形，盯着它看时，感觉这些圆都在旋转，但实际上它们是静止的。

# 第二节
# 线

## 一、线的概念

线是点移动的轨迹。几何学上所提到的线没有粗细,只有位置、长度和方向。而造型意义上的线,不仅有长度、方向,而且还有宽与窄、粗与细的变化。线在造型中的地位十分重要。(图3-6)

## 二、线的形态和作用

直线和曲线是最基本的线形。直线又分为垂直线、水平线和斜线;曲线又分为几何曲线和自由曲线。

线的粗细可产生远近关系,线还有很强的方向性,垂直线有庄重、上升之感,水平线有静止、安宁之感,斜线有运动、速度之感,曲线有自由流动、柔美之感。(图3-7至图3-9)

图3-6 线的各种表现形式
平面构成中所说的线,不是几何学中的没有粗细、没有形状的线,它们是有粗细与形状的。

图3-7 直线构成的作品
直线构成的作品具有明显的方向感、速度感、块面感。

图3-8 曲线构成的作品
曲线构成的作品极具柔美、流动的效果。

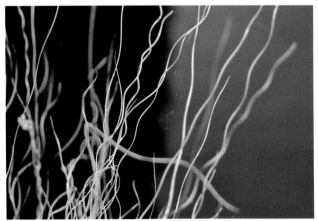

图3-9 草形成的天然曲线

# 三、线的错视

　　线在造型的运用中，往往不是单独存在的，而是与其他的线条共同存在的，这样在置于不同的环境中时，则会产生线的不同的错视效果。例如线的长短错视，直线的曲化错视等。（图3-10至图3-12）灵活运用线的错视，可使画面产生意外的效果，不过有时要进行必要的调整，以避免产生不良效果而影响美感。

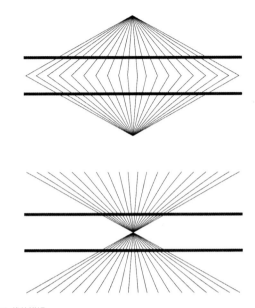

图3-10 线的错视
两条平行线，由于两组射线的介入，使直线造成曲化错视。

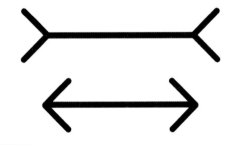

图3-11 线的错视
长度相等的两条线段，由于箭头方向的不同，使人产生长短不同的错觉。

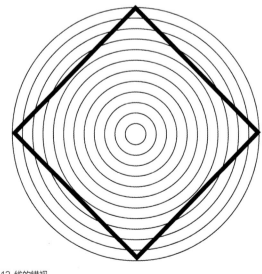

图3-12 线的错视
方形边框由于一组同心圆的介入，使方形造成曲化错视。

# 第三节
# 面

## 一、面的概念

面是由线移动的轨迹形成的。面有长度、宽度而无厚度，它受线的界定，具有一定的形状。直线平行移动成长方形，直线旋转移动成圆形；自由直线移动可形成规则形，而直线和弧线的结合运动则会形成不规则形。

图3-14 字体海报设计
字母体块化的表现方式在广告设计中经常应用。

图3-13 学生作业
黑白色块相间组成了一个头骨的形状。

## 二、面的形态和作用

面的基本形态可分为实面和虚面。

实面：以封闭的实体为特征，是有明确形状的能实在看到的面，因而画面富有力度（图3-13、图3-14）。但又因为面的过分实在，而显得画面生硬，缺乏活跃感。（图3-15、图3-16）

虚面：指内部面形不充实，或外轮廓未封闭的面。它不是真实存在的，但却能被我们感觉到的。虚面有发散和开放的特点。（图3-17）

在设计过程中，往往都是点、线、面相互组合的结果，所以，在设计中虚面作品较多，且应用广泛。（图3-18至图3-20）

图3-15 用面围合的空间效果
　　用面来表现的空间效果，面在这里显得生硬而缺乏活力。

图3-16 用曲面围合的空间效果
　　用曲面围合而成的空间效果，还是显得不生动，是过分实在的结果。

图3-17 面构成的人像

图3-18 面的构成

图3-19 插图设计
　　用块面组成的人像往往是点、线、面综合构成的结果，使人物表现得更形象、更有特点。

图3-20 面组合的图形设计作品
　　用面组合构成的作品，在大面积用面来变现的同时，也有线和点的穿插运用。

# 思考练习

## ● 思考题

理解构成设计中的点、线、面是一切造型要素中最基本的形态，并存在于任何造型设计之中。了解点、线、面的构成及组合之间的相互关系。

## ● 练习题

点、线、面的构成训练

要求：用15cmX15cm的白卡纸，分别作点、线、面的构成练习，充分体现各自的表现特点。

# 相关链接

## ● 参考书目

1.《设计类专业平面构成教程》 文健，钟卓丽，李天飞 清华大学出版社

2.《平面构成教学与应用》 华乐功，潘强，李燕 高等教育出版社

## ● 学习网站

1. http://www.phong.com

2. http://www.xiaoyong.com

# 第四章
# 二维形态构成的基本模式

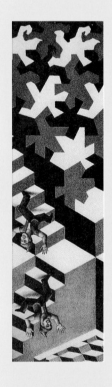

## 要点提示

### ○ 学习目的

在前面章节的理论和实践学习的基础上，更进一步地学习视觉元素中平面的构成模式。能正确运用重复、近似、渐变、发射、对比、变异、空间与肌理等二维形态构成模式。

### ○ 学习重点

掌握八种基本的二维形态构成模式。

### ○ 学习难点

肌理模式的表现。

### ○ 参考课时

16课时

# 第一节
# 重复

## 一、基本形的重复

若在设计中不断使用同一基本形，就称为基本形的重复。即以形状、大小、色彩、肌理都相同的基本形为重复基本形，在重复的统一中寻求变化为设计要点，可以使设计产生一种绝对和谐的感觉。但是，如果完全重复，便会让人产生单调的感觉，为此，在排列时要注意重复基本形的方向和空间变化。

## 二、重复骨格的概念

骨格，也称为框架，是指形象的编排秩序。骨格具有分割画面空间及固定基本形态的作用。在日常生活中，我们也常会借用到骨格，如练习本中的条形格，写毛笔字用的米字格及九宫格、回字格、回纹格等。若骨格的每个空间单位完全相同，此骨格就称为重复骨格，也就是说基本形有规律地排列起来时，它们各占的空间面积完全相同，但要保证骨格单位和基本形是重复的。（图4-1至图4-3）

图4-2 以云纹为单位形的重复构成
云纹的重复排列成为典型的中国传统图形。

图4-3 以吸管横切面为单位形的重复构成
生活中常见的吸管的重复排列。

图4-1 学生作业

# 三、重复骨格的基本类型

最普遍、最实用又最简单的重复骨格基本是方格组织，正方形骨格是最简洁实用的骨格，以此为基础又可产生错方形骨格、斜方形骨格及菱形骨格等多种形式的重复骨格。

1. 绝对重复：指在重复骨格中以同样的方法排列重复基本形的构成方式。绝对重复具有统一、严谨的观感，但易产生平淡、呆板的效果。（图4-4至图4-7）

2. 相对重复：指在整体重复的前提下，部分要素产生规律性变化的构成方式，其基本形可在统一中求变化。相对重复的一种类型是基本形不变，骨格产生叠合或间距、方向发生变化；另一种类型则是重复骨格不变，基本形发生某些非本质变化。相对重复使构成方式于严谨中显示活泼、丰富的效果。（图4-8至图4-11）

3. 不规则重复：指使用重复基本形但无骨格约束，可自由放置基本形的构成方式。不规则重复有灵活多变的特点。（图4-12、图4-13）

图4-5 学生作业

图4-6 学生作业

图4-4 学生作业

图4-7 学生作业

图4-8 学生作业

图4-11 学生作业

图4-9 学生作业

图4-12 学生作业

图4-10 学生作业

图4-13 学生作业

# 第二节
# 近似

## 一、近似的概念

世界上没有两样完全相同的东西，大自然中看似一样的两片树叶，也绝不可能是完全相同的，在我们的日常生活中也是如此，这种彼此类同而不完全相同的现象称为近似。

要想取得近似，必须在不同中求相同，相同中求不同。近似一般是大部分相同，而小部分不同，这样就会形成远看同出一辙，近看千变万化的美妙图形。

## 二、近似的基本形

重复基本形的轻度变异就形成了近似基本形。设计中基本形的近似，一般特指形状、大小方面的近似，当然，所谓形状近似是有弹性的，甲形与乙形可能截然不同，但两形相比较时，甲乙两形则是相近的，所以，近似的程度是由设计者自己决定的。

1. 同类别的关系：基本形如属同一形或同一族类，就会形成近似的外形，当然这种近似富有弹性。比如人类，虽然每个人面貌各异，却有共同的形体结构。

2. 完美与不完美：设计某一形象为理想中的完美形状，由此完美形状变化出一系列崩裂、碎缺或变形的形状，这一系列的形状即为近似形。

3. 空间变化：将某一基本形在空间旋转一定的角度，转变成另一种形，所求得的一系列变形，均是近似形。

4. 相加或相减：一个基本形的产生由两个或两个以上的形状彼此相加（联合）或相减（减缺）而成。由于加减的位置、大小的不同，便可得到一系列近似形。

5. 伸张或压缩：基本形受到伸张或压缩，产生的一系列不同程度的变形也可称为近似形。

## 三、骨格的近似

在近似构成中，骨格可以不是重复而是近似的，也就是说骨格单位的形状、大小有一定的变化，或将基本形分布在设计的骨格框架内，使每个基本形以不同的方式、形状出现在单位骨格内。（图4-14至图4-18）

图4-14 学生作业

图4-15 学生作业

图4-17 学生作业

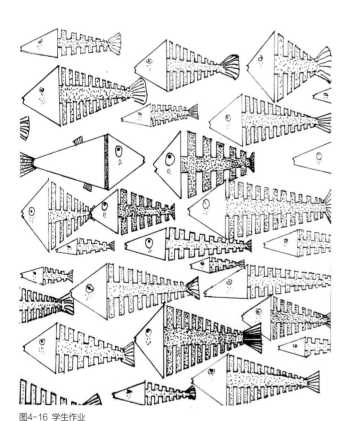

图4-16 学生作业

图4-18 学生作业

# 第三节
# 渐变

## 一、渐变的概念

　　渐变构成是指基本形或骨格逐渐地、有规律地循序变动，由此产生的节奏感和韵律感。它是对应的形象经过逐渐的、有规律的过渡而相互转移的过程。（图4-19）

　　渐变是一种符合发展规律的自然现象，在我们的日常生活中随处可见。例如生命的历程、水中的涟漪，一个人由远及近，逐渐由小变大的视觉过程。

## 二、渐变的基本形

　　1. 形状渐变

　　任何一个形象均可通过逐渐的变化而成为另一个形象，只要消除双方的个性，取其共性，造成一个综合的过渡区，取其渐变过程，就得到形状渐变。渐变分为具象渐变和抽象渐变两种基本类型。（图4-20、图4-21）

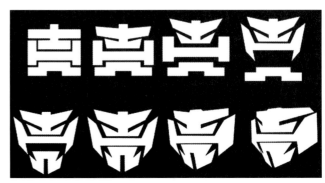

图4-20 形状渐变

图4-21 海报
　　人生变化的轨迹就是一个渐变的过程。

图4-19 学生作业

图4-22 学生作业

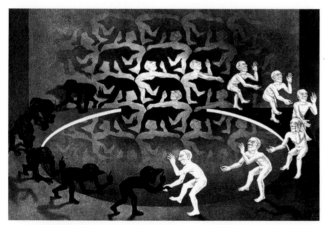

图4-23 埃舍尔作品

从正负形的平面图形渐变为立体的形态,在虚实空间中完成渐变。

图4-24 学生作业

2. 大小渐变

基本形逐渐由大变小或由小变大,给人以空间移动的运动感和深远感。(图4-22)

3. 方向渐变

基本形的方向逐渐有规律地发生变化,给人以平面的旋转感。

4. 位置渐变

基本形按照一定的规律在骨格中的位置发生变动,给人以平面的移动感。(图4-23)

5. 倾侧渐变

基本形从正面逐渐倾斜到侧面及反面的过程就是倾侧渐变,给人以空间的旋转感。

6. 增减渐变

两个形状按照一定的秩序和数量逐渐相加减的过程。

7. 伸缩渐变

基本形因受外力或内力的作用,产生压缩或扩张的逐渐变形的过程称为伸缩渐变。

8. 虚实渐变

一个形象的虚形渐变为另一个形象的实形为虚渐变,这是一种巧妙的渐变方式,它利用边缘线的共用,使一形的虚实空间转换为另一形,中间过渡地带的形象似是而非。现代派画家埃舍尔的大多数作品都采用了这一渐变方式。(图4-24至图4-27)

图4-25 学生作品
　　具象的形态渐变为抽象的形态。

# 三、骨格的渐变

　　骨格的渐变是指骨格有规律的变化，是基本形在形状、大小、方向上进行的变化。划分骨格的线可以作水平、垂直、斜线、折线、曲线等各种骨格线的渐变。渐变骨格的精心排列，会产生特殊的视觉效果，有时候还会产生错视和运动感。

　　在二维形态构成设计中，要注意近似与渐变的区别：渐变的变化是规律性很强的，基本形的排列非常严谨；而近似的变化规律性不强，基本形和其他视觉要素的变化较大，也比较活泼。

图4-26 学生作业

图4-27 虚实渐变

# 第四节
# 发射

## 一、发射的概念

发射是特殊的重复和渐变,其基本形和骨格线环绕着一个或几个共同的中心点向外散开或向内集中。

发射是自然界中的常见现象,发射图案具有强烈的视觉效果,例如盛开的花朵、绽放的烟花等等。

发射也是一种特殊的渐变,但是它又不完全等同于渐变,其具有三个基本特征:

1. 具有多方面的对称;

2. 具有非常强烈的焦点(通常位于图案的中央);

3. 使所有形象向中心集中或中心向四周散射。

## 二、发射的构成因素

1. 发射点:指发射的中心,即焦点所在。

可以是单元的、多元的、明显的、隐晦的、大的、小的、动的、静的,等等。

2. 发射线:即骨格线,它有方向(离心、向心、同心)、线质(直线、曲线、折线)的差别。

## 三、发射的种类

根据发射线的方向一般分为三类:离心式、同心式和向心式。而在实际设计时,通常都是互相兼用、互相协助、互相分割与互相穿插的。

1. 离心式:骨格线中心向外发射,发射点一般在画面中心,有向外的运动感,是具体运用较多的一种形式。(图4-28)

2. 同心式:骨格线渐层环绕中心,即基本形由四周向中心归拢,形成向外发射的效果。(图4-29)

3. 向心式:中心不是所有内格线的交集点,而是所有内格的弯曲指向点。形成的是扩大的结构、扩散的形式。(图4-30)

4. 多心式:基本形有多个中心发射点,这种构成效果具有明显的起伏感和很强的空间感。(图4-31、图4-32)

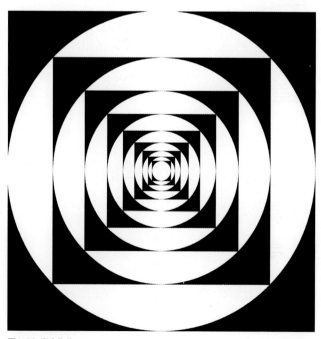

图4-28 学生作业

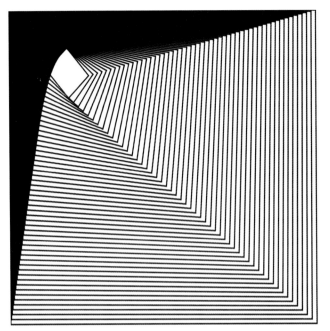

图4-29 学生作业

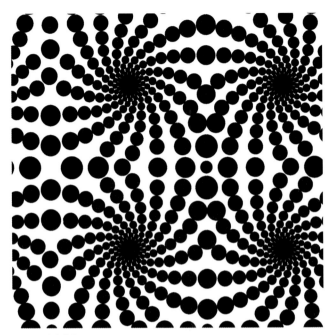

图4-31 学生作业

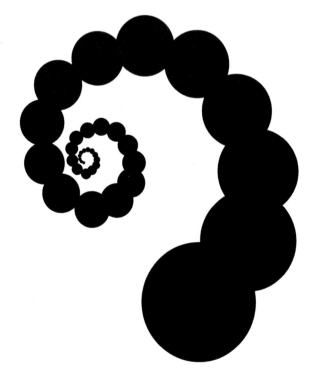

图4-30 学生作业

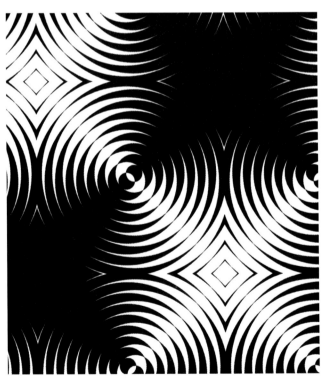

图4-32 学生作业

# 第五节
# 对比

## 一、对比的概念

　　对比是一种自由构成的形式，它不以骨格线为限制，而是依据形态本身的大小、疏密、虚实、显隐、形状、色彩和肌理等方面的比较来进行构成。协调是求近似，对比则是求变异。在不同中显示差异和近似，对比也是相对的，有伸缩性的。

　　对比不限于极端相反的情形，它可以是强烈的，也可以是轻微的；可以是模糊的，也可以是显著的；可以是简单的，也可以是复杂的，总之对比是一种比较。如一个图形，单独的无所谓大小，但与较大的相比，就会显得小，与较小的相比，就显得大。当然，不是为了对比而对比，对比的目的还是为了取得一种美的关系，因此对比和协调不是对立的，而是统一的。应在对比中求协调，协调中求对比，如同在相同中求差异，差异中求相同一样。

　　要想在对比中求协调，一般在对比双方或多方应有一个因素相近或相同，或者互相渗透，你中有我、我中有你，但双方各自保持独立的特征。

## 二、对比基本形的协调

　　任何基本形只要处于相异的状况，都可能发生对比，如粗细、长短、黑白、方圆、曲直、规则和不规则等，也就是说任何相反或相异的形状都能形成对比，而这些对比如何协调或比较协调呢？

　　1. 保留一个因素相近或相同。

　　2. 基本形之间彼此相互渗透，各有对方的成分，达到协调的效果。

　　3. 利用过渡形在对比双方中设立兼有双方特点的中间形态，使对比在视觉上得到过渡，也取得协调。

## 三、排列对比

　　1. 方向对比：在基本形有方向的情况下，大部分基本形近似或相同，少数基本形方向不同或相反，这样形成方向排列上的对比，形态的方向性决定了画面的运动趋势。（图4-33）

　　2. 位置对比：基本形在画面上的安排不要过于对称，以避免平板单调，应注意形与左右空间的均衡，在不对称中求平衡，由此得到疏密有致的对比。（图4-34）

　　3. 虚实对比：虚拟空间与现实空间的对比。当图的面积少于底时，图就突出；反之，底就突出。（图4-35）

　　4. 聚散对比：指密集的元素与松散的空间所形成的对比关系。（图4-36）

　　5. 大小对比：指构图排列上大小的关系，这个比较容易表现出画面的主次关系。

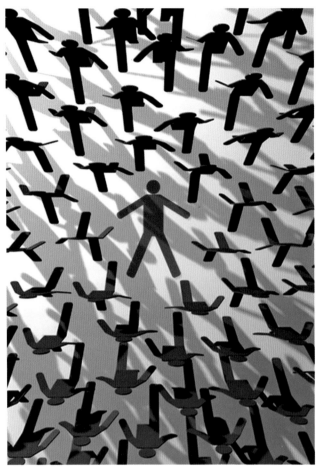

图4-33 学生作业_方向对比

图4-34 学生作业_位置对比

图4-35 学生作业_虚实对比

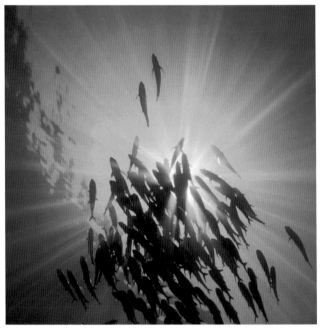

图4-36 学生作业_聚散对比

# 第六节
# 变异

## 一、变异的概念

变异是规律的突破和秩序的轻度对比,在保证整体规律的情况下,仅小部分与整体秩序不合理,又与规律不失联系。不论变异的程度如何,都应与规律存在某种联系。

变异是相对的,若大部分基本形保持严整的规律,其中一小部分违犯了规律,这一小部分就是变异的基本形,变异的基本形和规律的基本形应大同小异或小同大异,使整体不失联系但又显而易见、引人注目。因此,变异的基本形应数目稀少甚至只有一个,这样方可形成视觉的中心。

## 二、变异规律的形式

### 1. 规律转移

指变异的基本形之间形成一种新的规律,与原来整体规律的基本形有机地排列在一起。

基本形规律的转移可从形状、大小、方向、位置等方面进行,需要注意的是规律转移的部分一定要少于原来整体规律的部分,且彼此要有联系。(图4-37)

### 2. 规律破坏

指变异的基本形之间没有产生新的规律,但是它又融于整体规律之中。规律破坏的部分也是越少越好。(图4-38至图4-42)

图4-37 学生作业

图4-38 学生作业

图4-39 学生作业

图4-41 学生作业

图4-40 学生作业

图4-42 学生作业

# 第七节
# 空间

## 一、空间的概念

二维形态构成中的空间，是就人的视觉感受而言的，它具有平面性、幻觉性与矛盾性。在二维形态构成中，空间感只是一种假象，或者说三度空间是二度空间的错觉，其本质还是平面的。

## 二、平面上形成空间感的因素

1. 重叠空间：即指平面的相互重叠，产生前后的感觉，这是感知形体空间最明显的启示。（图4-43）

2. 倾侧空间：由于基本形的倾斜或排列变化，视觉上会产生一种空间旋转的效果，给人一种空间的深度感。

3. 弯曲空间：弯曲本身具有起伏变化，平面形象的弯曲会产生深度的幻觉。（图4-44）

4. 肌理空间：近看清楚，远看模糊，粗糙的肌理比细密的肌理更有远的感觉。

图4-44 学生作业

5. 明度空间：近处物体明度强，而远处物体明度弱。

6. 投影空间：投影本身就是空间感的反映。

7. 透视空间：人的视点是固定的，视野是有限的，无论何种情况下，眼睛只能看到物体的三面，前者愈大，后者愈小。（图4-45）

8. 面的连接：面的连接、面的弯曲、面的旋转都能够形成体，体是空间中的实体，因此，能形成体的面都具有视觉上的空间感。

图4-43 学生作业

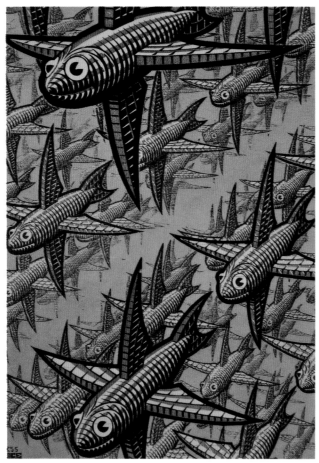

**图4-45 飞鱼_埃舍尔**

利用透视空间，将基本形纳入，形成透视感极强的画面。

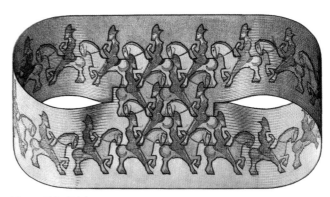

**图4-46 骑士_埃舍尔**

埃舍尔利用平面与立体间的巧妙关系，形成不可能存在的矛盾空间。本幅作品同时伴有正负形的变化。

**图4-47 学生作业**

# 三、矛盾空间

利用平面的局限性及视觉的错觉，便可形成在现实中无法存在的空间即矛盾空间。（图4-46至图4-51）

1. 共用面：两个不同视点的立体面，以一个共用面紧紧地联系在一起，使两种空间并存，两个形态相互关联，有透视变化的灵活性。

2. 矛盾连接：利用直线、曲线、折线在平面中空间方向的不定性，使形体矛盾地连接起来。

3. 矛盾连接的迷幻性空间：在平面图形中可以将形体的空间位置进行错位处理，使后面的图形处于前面，形成彼此的交错性图形。

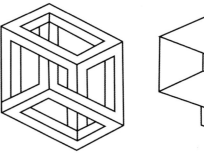

**图4-48 矛盾空间**

该系列矛盾空间的共同点就是两个不同视点的立体面以一个共用面联系在一起，两种空间并存。

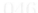

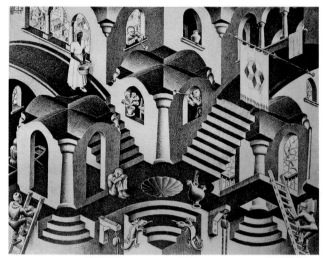

图4-49 城市的样子_埃舍尔

　　屋顶、地面、墙面和楼梯等在画面中都有共用的现象，形成了复杂的矛盾空间。

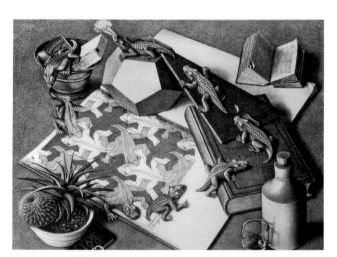

图4-50 书桌上的鳄鱼_埃舍尔

　　整体画面是合理的空间形态。但画面中的鳄鱼，在平面与立体间转换，形成了矛盾的空间效果。

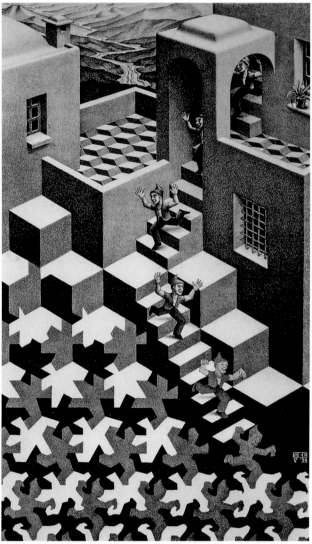

图4-51 屋顶_埃舍尔

　　画面的上半部分是合理的立体空间，但下半部分则过渡到了平面空间。

# 第八节
# 肌理

## 一、肌理的概念

　　肌理指物体表面的纹理。不同的物质拥有不同的物理性，因而也就有其不同的肌理形态。肌理是形象的表面特征，任何形象都有表面，任何表面都有特征。

## 二、肌理的形态

### （一）视觉肌理

　　视觉肌理是用眼睛看到的，而不是用手触摸到的肌理，能够给人的视觉造成特殊的美感，它和形状、色彩同等重要，是构成美的关系的重要因素。

　　视觉肌理主要有以下几种常见的制作方法：

　　1. 绘写：以手持工具有规律地进行绘写和自由地绘写，这是创造视觉肌理最基本的方法。（图4-52）

　　2. 拓印：将凹凸不平的物体表面着色，均匀按压于纸上，纹样印在纸上构成的肌理效果称为拓印。如中国传统的碑文拓墨。（图4-53）

　　3. 熏炙：用火焰熏烤，使纸的表面产生一种自然的纹理。（图4-54）

　　4. 刻刮：在已经有色的表面上以硬物摩擦或刮刻而形成的肌理效果。（图4-55）

图4-52 学生作业_绘写肌理
　　在纸上利用各种加工手段，自由创作出的视觉肌理。

图4-53 学生作业_拓印肌理
　　在石头的表面着黑色，并在纸上按压，形成拓印的效果。

图4-54 学生作业_熏炙肌理

图4-55 学生作业_刻刮肌理
　　将尺的一边着墨，在纸上刮蹭，留下自然的肌理效果。

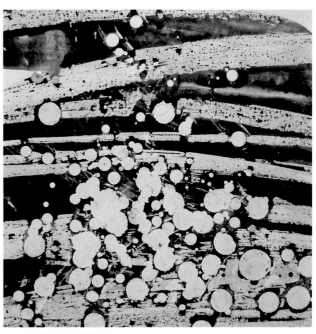

图4-56 学生作业_着蜡肌理
　　首先将蜡滴在纸上，然后在纸上着墨后产生的肌理效果。

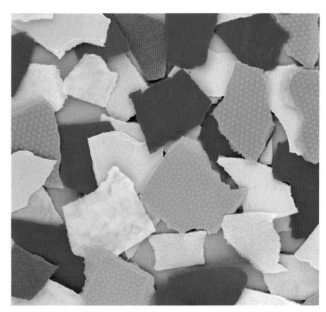

图4-57 学生作业_拼贴肌理

　　5. 着蜡：在材料表面以油料或蜡涂画，再用水溶性颜色涂抹，即会产生油水分离的特色肌理。（图4-56）

　　6. 拼贴：将各种纸张和其他平面材料进行分割，重新组合在一张画面上。（图4-57）

　　7. 自流：将颜料滴在已被浸湿的纸上，使颜料自由流淌或用气吹，会形成一种自然纹理。（图4-58）

　　8. 晕染：常见于国画中，用渲染、浸染的方法，使颜料在表面自然散开，产生美的质感的肌理效果（图4-59）。

　　9. 吹弹：将饱满的墨水滴在纸上，用力去吹，墨

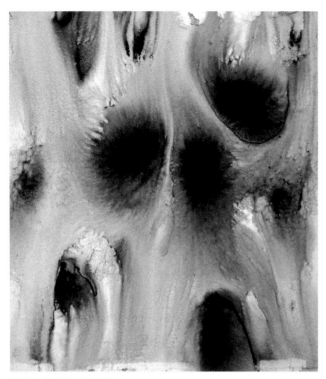

图4-58 学生作业_自流肌理
　　将纸张打湿后,墨滴在纸上自然流动形成的自然纹理。

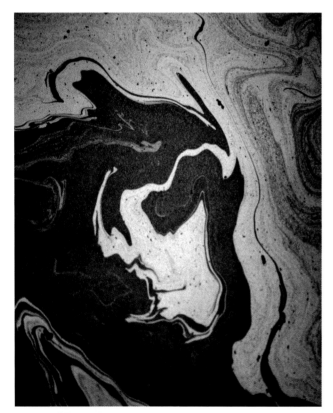

图4-59 学生作业_晕染肌理

图4-60 学生作业_吹弹肌理
　　将墨滴在纸上,用力吹墨滴,墨滴自然地、无规律地被吹弹出的肌理效果。

滴会无规则地被吹弹开来,而形成较为自然的肌理效果。(图4-60)

### (二)触觉肌理

用手触摸感知的、有凹凸起伏变化的肌理。分为自然肌理和改造肌理。

1.自然肌理:指自然形成的现实纹理。如木、石、沙等的表面肌理。(图4-61)

2.改造肌理:指由人工造就的现实纹理。采用某种工艺手段,对原材料的表面进行加工改造,形成新的肌理效果。例如布满雕刻纹理的木板。(图4-62)

图4-61 木纹的自然肌理
　　木质的天然纹理，给人以古朴自然的视觉效果。

图4-62 云南丽江传统木刻工艺品
　　木材经过加工后拥有的肌理效果。

# 思考练习

## ● 思考题

根据二维形态构成模式的主要特点，如何实现基本形的组合构成？

## ● 练习题

二维形态构成模式的练习

要求：以20cm×20cm的白卡纸，分别作重复、近似、渐变、发射、对比、变异、空间、肌理等模式的练习，要求各种模式特征明显，具有较强的视觉效果。

# 相关链接

## ● 参考书目

1.《平面构成设计》 毛雄飞，韩勇 中国纺织出版社
2.《平面构成》 万萱 四川美术出版社

## ● 学习网站

1. http://www.333cn.com
2. http://www.afterlab.com
3. http://www.images.com

# 第五章
# 色彩的概念

## 要点提示

### ○ 学习目的
通过对色彩理论知识的系统学习，了解色彩的基本概念及构成要素。学会按照一定的规律
去组合各构成色彩要素的关系，为色彩的学习奠定基础。

### ○ 学习重点
色彩的形成、色彩的三要素及色彩的表示法。

### ○ 学习难点
色彩的表示法。

### ○ 参考课时
4课时

# 第一节
# 概论

色彩构成，即色彩的相互作用，是从人对色彩的知觉和心理效果出发，用科学分析的方法，把复杂的色彩现象还原为基本要素，利用色彩在空间、量与质上的可变幻性，按照一定的规律去组合各构成之间的相互关系，再创造出新的色彩效果的过程。色彩构成是艺术设计的基础理论之一，它是二维形态构成的重要组成部分，它与三维形态构成的关系也十分密切，如果脱离形体、空间、位置、面积、肌理等因素，色彩就无法独立存在。

人类对自然界的认识，都始于人的感觉经验。在人的所有感觉器官中，视觉是最为重要的，因为视觉是人类感觉经验的主要来源。我们可以看到太阳、星空、大海、山脉、鲜花、宝石等物体的夺目光彩，透过显微镜，可以看到分子结构的奇丽式样。此外，我们还有区分亿万个不同相貌的本领，甚至能从一个人眼睛的细微变化上觉察到许多精神的内容。可以说这一切都得益于对色彩现象的观察。正是因为人的眼睛能够识别非常微妙的色彩变化，我们才能够认识众多的事物。

## 一、色彩的产生

如果没有光线，我们就无法在黑暗中看到周围景物的形状和色彩。但若光线很强，也可能会看不清色彩。在同一种光线条件下，我们会看到同一种景物呈现出各种不同的颜色，这是因为物体的表面的不同位置具有不同的吸收光与反射光的能力，反射光不同，物体所呈现出来的颜色也就不同。因此，我们所看到的色彩，是光对人的视觉和大脑发生作用的结果，是一种视知觉。光色并存，有光才有色，色彩感觉离不开光。

1. 光与可见光谱：光在物理学上是一种电磁波。波长大于0.77微米称红外线，波长小于0.39微米称紫外线，从0.39微米到0.77微米波长之间的电磁波，才能引起人们的色彩视觉感，此范围称为可见光谱。

2. 光的的传播：光是以波动的形式进行直线传播的，具有波长和振幅两个因素。不同的波长长短会产生色相差别。不同的振幅强弱大小会产生同一色相的明暗差别。光的传播分为直射、反射、透射、漫射与折射等多种形式。例如，光直射时直接传入人眼，视觉感受到的是光源色；当光源照射物体时，光从物体表面反射出来，人眼感受到的是物体表面的色彩；当光在照射过程中遇到玻璃之类的透明物体，人眼看到的则是透过物体的穿透色；若光在传播过程中受到物体的干涉，则产生漫射，并对物体的表面色产生一定影响。如果光通过不同物体时方向发生变化，称为折射，反映至人眼的色光与物体色相同。

光进入视觉通过以下三种形式：

1. 光源光：光源发出的色光直接进入视觉，称为光源光。像霓虹灯、饰灯、烛灯等的光线都可以直接进入视觉，但一些过亮的光，如太阳光、一定亮度的白炽灯光或其他人造光源等光刺激量过大的光线是不能长久注视的，否则会损伤眼睛。

2. 透射光：光源光穿过透明或半透明物体后再进入视觉的，称为透射光。透射光的亮度和颜色取决于入

射光穿过被透射物体之后所达到的光透射率及波长特征。

3.反射光:在我们的日常生活中,反射光是光进入眼睛最常见的形式,在有光线照射的情况下,眼睛能看到任何物体都是由于该物体的反射光进入视觉所形成的。

光线进入视网膜以前的过程属于物理作用。随后,光线在视网膜上发生化学作用而引起生理的兴奋,当这种兴奋的刺激通过神经传到大脑后,便会和整体思维相融合,形成关于色彩的复杂意识,它不仅引起人们对色彩的心理反应,还涉及到色彩的美学意识。

# 二、光源

光源是指能够自己发光的物体。我们将光源分为两种,一种是自然光,主要是阳光;另一种是人造光,如电灯光、煤气灯光、蜡烛光等等。

在各种光源中,我们最主要的研究对象是太阳光。

# 三、物体色与固有色

## (一)物体色

大千世界的物体种类繁多,形式多样。虽然它们本身大都不会发光,但都具有选择性地吸收、反射、透射色光的特性。需要说明的是,任何物体都不可能全部吸收或反射色光,因此,实际上不存在绝对的黑色或白色。

以我们常见的黑、白、灰物体色为例,黑色的吸收率是90%以上,白色的反射率是64%~92.3%,灰色的反射率是10%~64%。

物体表面的肌理状态,对物体吸收、反射或透射色光的能力具有很大的影响。当物体的表面光滑、平整、细腻时,对色光的反射则较强,如镜子、光滑的金属、丝绸织物等。(图5-1)当物体的表面粗糙、凹凸、疏松时,易产生漫射,故对色光的反射较弱,如毛玻璃、呢绒、海绵等。

虽然物体对色光的吸收与反射能力是固定不变

图5-1 泡泡在太阳光的折射下显出五颜六色的色彩

的,但物体的表面色却会随着光源色的不同而改变,有时甚至失去其原有的色相感觉。我们所说的物体"固有色",实际上是常光下人们对其的视觉习惯。如在强烈闪烁的霓虹灯下,所有建筑及人物的色彩几乎都失去了原来的样子而显得奇异莫测。

另外,光照的强度及角度对物体色也有影响。

## (二)固有色

我们习惯上把正常的白色日光下物体呈现出来的色彩特征称为固有色(图5-2至图5-10)。这是一种相对的色彩概念,因为日光是不断变化的,物体的色彩除了受到投照光的影响,还会受到周围环境中各种反射光的影响,所以物体色并不是固定不变的。强调表现自然色彩的印象派画家,反对以固有色的概念表现画面,他们认为色彩瞬息变幻,只有到自然中去观察、捕捉,才能画出真实的色彩气氛。但是,在我们的生活中,固有色的概念是不能被剔除的,因为我们需要用一个相对稳定的来自以往经验中的色彩印象来描述某一物体的色彩特征。即使在绘画中,固有色的特征也具有很大的象征意义和现实性的表现价值,正像伊顿所说的,当画面的色彩以固有色的关系存在时,往往给人以现实主义的印象。同时,当固有色的印象被抽象出来使用时,还能被赋予象征性的意义。如青草、树叶和庄稼的绿色,就

被赋予了和平的含义，常常用在一些具有象征意义的设计中。在具体的实用设计中，例如一个柠檬水果罐头的包装上，我们常通过在柠檬的形象上加强它的固有色特征，来引发顾客对柠檬美味的联想，从而产生购买它、品尝它的欲望。

图5-2 绚烂的服装上的固有色彩

图5-4 各种食物的固有色彩

图5-3 辣椒的固有色彩

图5-5 木材的固有色彩

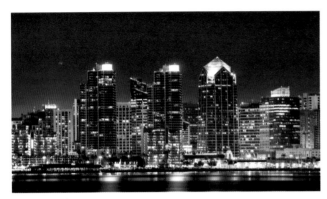

图5-6 城市的色彩

图5-7 各种色彩的物体构成的室内空间

图5-8 各种水果的固有色彩

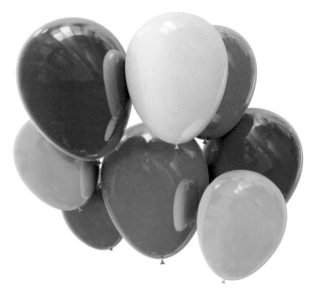

图5-9 色彩绚丽的气球

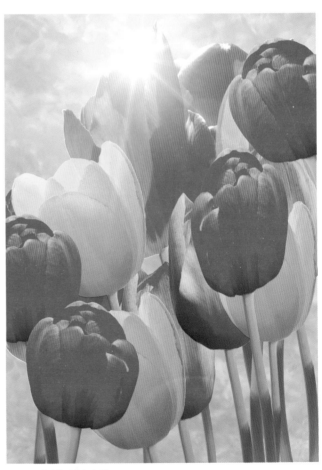

图5-10 多种色彩的郁金香

# 第二节
# 色彩的三要素

视觉所感知的一切色彩现象，都具有明度、色相和纯度三种性质，这三种性质是色彩最基本的构成要素。

## 一、明度

在无彩色中，白色明度最高，黑色明度最低，黑白之间存在一个从亮到暗的灰色系列。在有彩色中，任何一种纯度色都有属于自己的明度特征。明度同时决定着物体的照明程度和物体表面的反射系数。如果我们看到的光线来自于光源，那么明度决定于光源的强度。如果我们看到的是来自于物体表面反射的光线，那么明度决定于照明的光源的强度和物体表面的反射系数。

简单地说，我们可以把明度理解为颜色的亮度。不同的颜色就具有不同的明度，例如黄色比蓝色的明度高。在一个画面中，若能合理安排好不同明度的色彩，则会有助于画作情感的表达，反之亦然。例如，如果天空比地面明度低，就会让人产生压抑的感觉。任何色彩都存在明暗变化，其中黄色明度最高，紫色明度最低，绿、红、蓝、橙的明度相近，为中间明度。另外，在同一色相的明度中也会存在深浅的变化。如绿色中，由浅到深就有粉绿、淡绿、翠绿等明度变化。（图5-11至图5-16）

明度在色彩的三要素中具有较强的独立性，它可以不带任何色相的特征，而仅仅通过黑白灰的关系单独呈现出来。

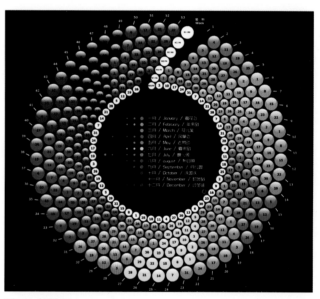

图5-11 创意年历

各色相的明度变化用来表示每月的日期，条理非常清晰。

图5-12 CD包装设计

色相的明度变化应用于CD的包装设计，富有较强的视觉冲击力。

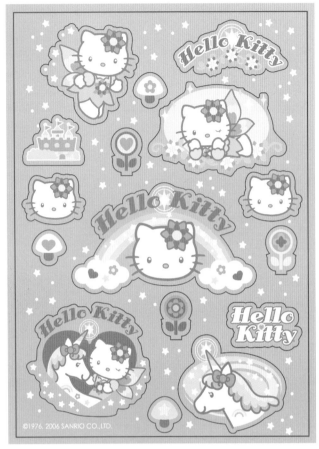

图5-13 Hello Kitty 卡通纹饰的明度色彩变化

图5-14 色彩的明度变化

图5-15 色彩的明度变化

图5-16 色彩的明度变化

## 二、色相

　　我们把各类色彩所呈现的质的面貌称为色相，它是色彩的首要特征，也是区别各种不同色彩的最准确的标准。自然界中的色相是无限丰富的，如大红、普蓝、柠檬黄等。事实上任何黑白灰以外的颜色都有色相的属性，它是我们通常对色彩的描述方法。

　　色相的特征取决于两个因素，一个是由光源的光谱组成，另一个是有色物体表面反射的各波长辐射的比值对人眼所产生的感觉。从光学意义上讲，色相差别是由光波波长的长短产生的。即便是同一类颜色，也能分为几种色相，如黄色可以分为中黄、土黄、柠檬黄等，灰色则可以分为红灰、蓝灰、紫灰等。光谱中有红、橙、黄、绿、蓝、紫六种基本色光，人的眼睛可以分辨出约180种不同色相的颜色。如果说明度是色彩隐秘的骨格，色相就很像色彩外表的华美肌肤。色相体现着色彩外向的性格，是色彩的灵魂。在可见光谱中，红、橙、黄、绿、蓝、紫每一种色相都有自己的波长与频率，它们从短到长按顺序排列，就像音乐中的音阶顺序般和谐。大自然偶尔将这光谱的秘密显露给我们，那就是雨后的彩虹，它是自然中最美的景象，光谱中各色相发射着色彩的原始光辉，它们构成了色彩体系中的基本色相。（图5-17至图5-23）

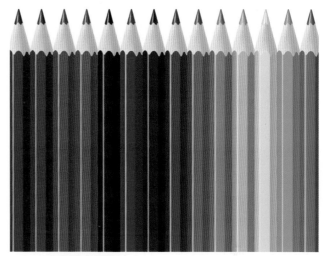

图5-17 彩色铅笔的色相变化

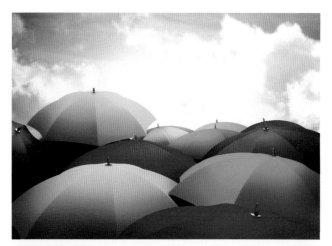

图5-18 色相不同的伞

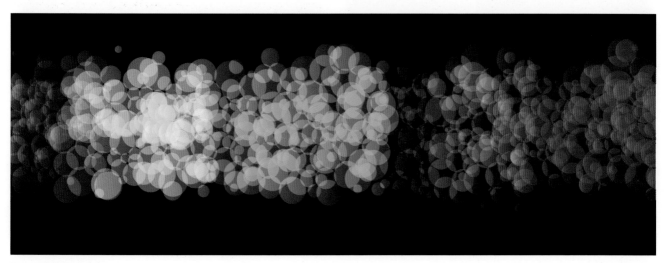

图5-19 色相变化的气泡

图5-20 T恤设计

图5-21 惯用色谱
　　色谱上的色彩充分地表明了色彩的明度、色相、纯度的变化。

图5-22 色相不同的本子

图5-23 炫彩的圆环

# 三、纯度

纯度也叫彩度，是指色彩的鲜艳程度。我们常以某彩色的同色名纯色所占的比例来分辨纯度的高低，纯色比例高则纯度高，纯色比例低则纯度低。在色彩鲜艳的情况下，通常很容易感觉高纯度。但也有些时候，我们的判断会受到明度的影响，例如黑白灰是属于无纯度的，因为他们只有明度。

纯度也有强弱之分。拿正红来说，有鲜艳无杂质的"纯红"，有涩而干残的"玫瑰"，也有较淡薄的"粉红"。它们的色相都相同，但强弱不一。纯度常用高低来表述，纯度越高，色越纯，越艳；纯度越低，色越涩，越浊。纯色是纯度最高的一级。

我们可用一个水平的直线纯度色阶来表示纯度的变化关系，它展现了一个颜色从它的最高纯度色（最鲜艳色）到最低纯度色（中性灰）之间的鲜艳与混浊的等级变化。

不同的色彩不但明度不等，纯度也不尽相同，例如纯度最高的色是红色，黄色纯度也较高，但绿色就不同了，它的纯度几乎只有红色的一半左右。（图5-24至图5-26）

在人的视觉所能感受到的色彩范围之内，绝大部分是非高纯度的色，也就是说，大量都是含有灰色的颜色。纯度的变化，使得色彩世界显得丰富多彩。

图5-25 色彩纯度变化的印度火腿纹

图5-24 光影的色彩变化
　　光影的变化富有纯度变化的层次感。

图5-26 色彩纯度变化的印度火腿纹

# 第三节
# 色彩的表示法

随着现代色彩科学的发展,我们现在具有两种形式的色彩表示法:一种为混合系统(color mixing sysem),它是基于三原色光混合出的色彩所归纳的系统,目前最重要的混色系统是仪器测量色彩的CIE系统(国际照明委员会测色系统)。另一种为显色系统(color appearance system),这是依据实际色彩的集合给予系统的排列和称呼而组成的色彩体系。如奥斯特瓦德表色系统、孟谢尔表色系统、日本色彩研究会表色系统与德国DIN表色系统等。

## 一、混色系统

混色系统以任何色彩都能由色光三原色混合而成为理论依据。色光的三原色是红、绿、蓝为光的原刺激,利用这三色光可混合成所需要的色彩色光。根据这一科学原理,我们可以对任何色彩进行测定。方法是:选定一种色料,用仪器测定此色料的三种原刺激量,称为三刺激值。这样,我们便可以用极其准确的适量方式对色的刺激与色彩感觉进行标示。

目前,CIE(国际照明委员会)测色系统已被普遍采用。此系统的色的刺激与色彩的感觉是由光源、物体、观察者三方面的因素集合起来加以确定的。

## 二、显色系统

显色系统的理论依据是把现实中的色彩按照色相、明度、纯度三种基本性质加以系统的组织,然后定出各种标准色标,并标出符号,作为物体色的比较标准。为了更好地表述明度、色相与纯度之间的关系,我们习惯引入三维空间的概念,在三者之间搭建一个立体的结构,即色立体。色立体是一个较为科学的概念,它所标示的颜色样品都是按照科学的颜色测定理论,用精密的测色仪测定的标准色样,可为印染、染料、涂料、印刷、造纸、美术设计等各行业的颜色工作者进行配色时提供参照。

除了配色,色立体还有其他很多用途,例如,由色立体显示出的色彩体系结构,可以有助于美术家对色彩进行完整的逻辑分析,并可从直觉上感受色彩的量与秩序之美。

### (一)色立体的基本骨架(图5-27)

1. 明度色阶表

明度色阶表位于色立体的中心位置,是色立体的垂直中轴。它的两个极点分别为明度最高的白色和明度最低的黑色,而黑白之间则依秩序划分出从亮到暗的过渡色阶,每一色阶表示一个明度等级。

2. 色相环

色相环是以明度色阶为中心,通过偏角环状运动来表示色相的完整体系和秩序的变化,色相环由纯色组成。(图5-28)

3. 纯度色阶表

纯度色阶表以水平直线的形式展现,与明度色阶表构成直角关系。每一个色相都有自己的纯度色阶表,表

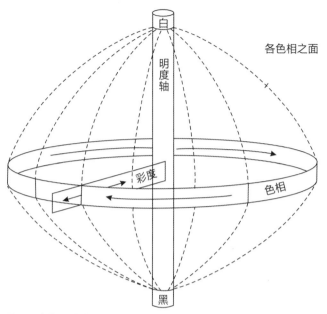

图5-27 色立体的基本骨架

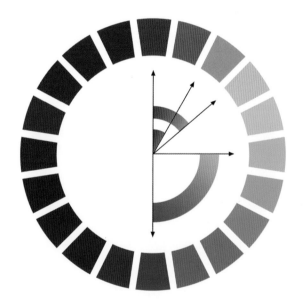

图5-28 色相环

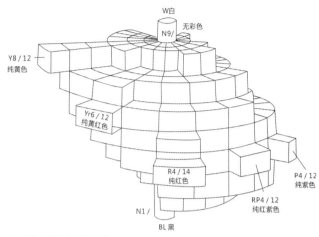

图5-29 孟谢尔色立体模型

靠近白色，向下运动靠近黑色，向内运动靠近灰色，这样的关系就构成了该色的等色相面。

5. 等明度面

如果我们沿着与明度色阶成垂直关系的方向水平地切开色立体，就可获得一个等明度面。从明度色阶的任何一个等级均可水平截取一个等明度面，通过不同明度面之间的对比，我们便能够看到色彩调性的变化。从孟谢尔色立体及日本色彩研究会色立体上，我们可以截取到标准的等明度面。

### （二）色立体的类型

目前世界上采用的色立体，都有自己的理论与结构特征。现对主要的几种加以介绍：

1. 孟谢尔色立体

① 孟谢尔色立体结构（图5-29）

孟谢尔是一位美国画家，他创立的孟谢尔颜色系统是指在一个近似球状模型的三维空间中，把色相、明度、纯度这三种视觉特征全部表示出来的色彩表现形式。孟谢尔色立体的优点主要是它对颜色的分类与标定符合人的逻辑心理与颜色视觉特征，容易被人们所理解和接受。模型中每一部位的色样代表一个特定的颜色，并给予一定的标号。

孟氏色环以红（R）、黄（Y）、绿（G）、蓝（B）、紫（P）5种色为基础色相，中间配以黄红、黄绿、蓝绿、蓝紫、紫红5个过渡色相，构成了10种色的色相环。这10种

示该色相的纯度变化。其表现形式为以该色的最饱和色为一极端，向中心轴靠近，含灰量不断加大，纯度逐渐降低，最后到达另一个极端，即明度色阶上的灰色。

4. 等色相面

在色立体中，由于每一个色相都具有横向的纯度变化和纵向的明度变化，因此构成了该色相的两度空间的平面表示。任一色相的饱和色依明度层次不断向上运动

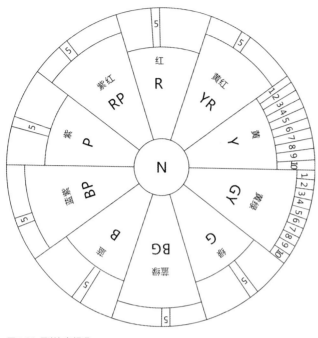

图5-30 孟谢尔色相环

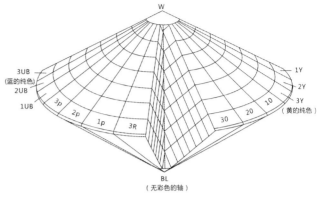

图5-31 奥斯特瓦德色立体模型

色的每一种色相还可以细分为10个等级,这样总共就有100个色相。在每个色相中,10个等级中的第5级定为这个色相的代表色,如5R、5Y、5YG、5BG等,位于色环直径两端的色为互补关系。(图5-30)

孟氏明度色阶共分11个等级,在垂直中心轴底部定为理想黑色,明度级数标码为N0,顶部为理想白色,明度级数标码为N10,这样,就把黑到白之间的区域分为N0、N1、N2、N3……N10共11个明度等级。每一明度等级都对应于日光下颜色样品的一定亮度。在实际中只用明度N1~N9,孟氏色立体的每一纯度色相与其等明度的中性灰色水平对应。由于各色相的明度不等,因此各色相的饱和色在色立体上的位置高低也各不一样。

孟氏纯度色阶与明度色阶成垂直关系,两者交点为某一等级的中性灰色,该色的纯度定为0,离中央明度色阶轴越远,纯度越高,也就越接近纯色。各色相的纯度等级不等,例如,纯红(5R)的纯度最高,也就是说该色在视觉中可以划分的纯度等级最多,共有14个等级;而蓝绿色(5BG)的纯度等级最低,只有6个等级。各色相的纯度等级不等,也就使得各色相的饱和色距离明度色

阶轴的远近距离不同。

② 孟谢尔色彩体系数字色彩表示法

孟谢尔色立体是目前国际上广泛采用的颜色系统,用以表示色的分类与标定。其表现形式为:以H(hue)表示色相,V(value)表示明度,C(chroma)表示纯度,形式为Hv/c=色相明度/纯度。例如:5B2/4,5B是色相,2是明度,4是纯度。

2. 奥斯特瓦德色立体(图5-31)

与孟氏色立体更为重视心理逻辑与视觉特征不同,奥斯特瓦德色立体则是以物理科学为依据。孟谢尔将黑色与白色作为色立体的明度极点,而奥斯特瓦德则认为纯白实际上并非真正的纯白,而是有11%的含黑量,所谓纯黑,也有3.5%的含白量。这样,所有的色彩都应该是由纯色加一定数量的黑色和白色混合而成的。因此,他便引导出一个适用于任何色彩的公式:

白量+黑量+纯白量=100(总色量)

奥氏色立体就是依据这一理论创立的。

奥氏明度色阶表位于色立体的垂直中轴,底部为黑色,顶部为白色,中间共有8个等级,分别用字母a、c、e、g、i、l、n、p表示,每一字母记号有一定的含黑量与含白量。

3. 日本色彩研究会色立体(图5-32)

日本色彩研究会色立体是由日本色彩研究会创立的色彩体系。该色立体的明度色阶表位于色立体的垂直中心轴,把黑色定为10,白色定为20,其间有9个阶段的

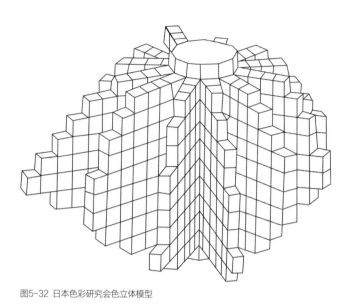

图5-32 日本色彩研究会色立体模型

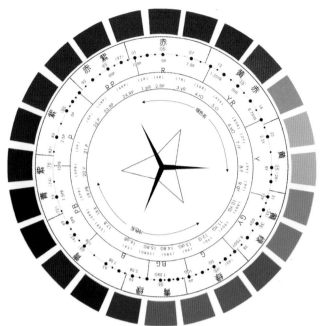

图5-33 日本色彩研究会色相环

灰色系列，共11个等级。

　　日本色彩研究会色相环为24色相环，每一色前标着一个数字，即1红、2红味橙、3红橙、4橙……24红紫。由于该色相环注重等感觉差，所以又被称为等差色环。与孟氏色相环不同，等差色环上直径的两端位置上的色并非完全正确的互补关系，这是由于该色相环照顾等色相差的排列秩序所致。（图5-33）

　　该色立体的纯度表示法与孟氏色立体相似，但纯度分割比例不同。

　　对于许多艺术家特别是艺术设计家而言，按照各色彩体系制作的色立体及色立体图册，能够为其工作带来极大的便利。它们不仅提供了配色的标样，更重要的是还提供了一个可以直接感受的抽象色彩世界，很好地显现了色彩自身的逻辑关系。同时，把如此全面丰富的色彩集合在一起进行细微的比较，还能够启发艺术家对色彩进行自由的联想，激发他们的创造才能，从而更加合理地搭配和使用色彩。

# 第四节
# 色彩的肌理

物体表面的结构特征称为肌理。由于材料表面的组织结构不同，吸收与反射光的能力也不同。因此，肌理能够影响物体表面的色彩。一般来说，光滑的材料表面反光能力较强，色彩不够稳定，明度会出现提高的现象；粗糙的表面反光能力较弱，色彩稳定，表面粗糙到一定程度后，明度和纯度比实际会有所降低。因此，同一种颜色，用在不同的材料上会产生不尽相同的颜色效果。例如，我们将同一种黄色，分别印染在缎子、棉布或毛呢上，就会明显地看出它们的差异。

我们可以通过视觉和触觉来体验肌理的感觉，这里所说的肌理，是指作为视觉要素之一的视觉肌理，它可以引起人们不同的心理感受。例如，绸缎、丝绵的质地会给人柔软、华贵的色彩感觉，呢料让人觉得厚重，棉、麻材料则有一种纯朴、自然的美。随着工业技术的不断发展，色彩材料的种类也日益繁多，为艺术家和设计师提供了无限丰富的选择空间。如今，人们越来越重视对服饰、壁纸、家具、电器等日常物品表面质地的选择。同时，在艺术创作上，如何通过技法来实现肌理的效果，加强肌理对比以满足视觉和心理的需求等问题也得到愈来愈多的艺术家的关注。因此，我们把肌理这一视觉要素作为色彩的一个重要的表现手段是十分必要的。（图5-34至图5-39）

图5-34 颜料滴入水中产生的色彩肌理效果

图5-35 各色颜料的刮擦肌理

图5-36 彩色薄纱形成的色彩肌理

图5-37 发射光影形成的色彩肌理

图5-38 柔美的光影肌理效果

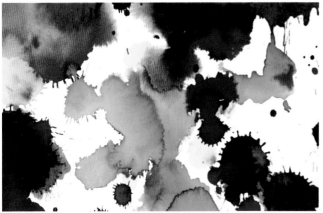

图5-39 色彩的渲染肌理

# 思考练习

## ● 思考题

世界上任何物体都是有色彩的，那色彩的形成是靠什么实现的呢？影响色彩的要素有哪些？

## ● 练习题

1. 色彩的色相、明度、纯度练习

要求：用一张40cm×30cm的白卡纸，制作一幅色相变化规律的作品，且在色相变化中伴有明度和纯度的变化。

2. 运用二维形态构成中肌理制作的方法，制作8幅色彩肌理作品，要求对每幅作品色彩的色相、明度、纯度有所把握。

# 相关链接

## ● 参考书目

1.《色彩构成》胡心怡 上海人民美术出版社

2.《实用色彩构成训练技法》王忠恒 清华大学出版社

## ● 学习网站

1. http://hkxxn.5d6d.com

2. http://www.3sheji.com

# 第六章
# 色彩的混合

## 要点提示

○ **学习目的**

通过对色彩混合的基本理论知识的学习，了解色彩混合的基本形式，掌握提炼、分解和归纳
色彩的能力。

○ **学习重点**

色彩混合的基本形式

○ **学习难点**

提炼、分解和归纳色彩

○ **参考课时**

8课时

# 第一节
# 加色法混合

色彩的混合是指把两种及两种以上的色彩进行互相混合，形成与原有色不同的新色彩的过程。通常，我们将色彩的混合分为加色法混合、减色法混合和空间混合三种基本类型。

加色法混合即色光混合，也称第一混合。当不同的色光同时照射在一起时，能产生另外一种新的色光，并随着不同色混合量的增加，混色光的明度也会逐渐提高。若将红、绿、蓝三种色光分别以适当的比例进行混合，便可得到其他不同的色光。但其他色光无法混合出这三种色光来，故被称为色光的三原色，它们相加后可得到白光。(图6-1)

由于加色法混合的效果是依靠人的视觉器官来完成的，因此我们将其视为一种视觉混合。加色法混合的结果是色相的改变、明度的提高，而纯度并不下降。加色法混合被广泛应用于城市照明、舞台灯光照明及影视、广告设计等领域。(图6-2)

图6-1 加色法混合
红色、蓝色、绿色三种颜色相互叠加得到白色。

图6-2 城市灯光

# 第二节
# 减色法混合

减色法混合即色料混合，也称第二混合。在光源不变的情况下，两种或多种色料混合后所产生的新色料，其反射光相当于白光减去各种色料的吸收光，从而导致反射能力有所降低。故与加色法混合相反，混合后的色料色彩不但色相发生变化，而且明度和纯度都会降低。所以混合的颜色种类越多，色彩就越暗越浊，最后成为近似于黑灰的状态。

减色法混合的三原色是加法混合三原色的补色，即翠绿的补色是红、蓝紫的补色是黄、朱红的补色为蓝。原色红为既不带紫味又不带橙味的品红，原色黄为既不带绿味又不带橙味的淡黄，原色蓝为既不带绿味又不带紫味的天蓝色。这三种原色，是不能由任何其他颜色混合出来的。（图6-3）

在彩色印刷中，将三种不同颜色的油墨相叠地印在白纸上，借助油墨的透明度，大部分光可以通过，只有少量的光被直接反射出来。入射光穿过这些油墨层经白纸反射后，在途中又一次穿过彩色油墨层时，就会产生一种富有层次感和透明度的色彩效果，相叠的部分便是减色法混合的结果。在水彩画或丙烯画中，我们也可以看到同样特征的色彩效果。人们平时在绘画、设计、染色中的色彩调和，都属减色法应用。（图6-4）

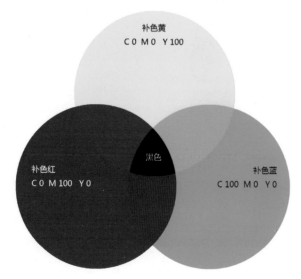

图6-3 减色法混合

图6-4 字体设计
两色叠加后颜色变深为减色混合法。

# 第三节
# 空间混合

空间混合亦称中性混合或第三混合，是指将两种或多种颜色穿插、并置在一起，在一定的视觉空间之外，能在人眼中产生混合的效果。其实颜色本身并没有真正混合，它们不是发光体，而只是反射光的混合。因此，与减色法相比，空间混合增加了一定的光刺激值，其明度等于参加混合色光的明度平均值，既不减也不加。

相比较而言，空间混合的明度比减色法混合要高，其色彩效果也就更加丰富、明亮，有一种空间的颤动感，并使得物体的光感更为闪耀。（图6-5至图6-19）

空间混合的产生须具备必要的条件：

1. 对比各方的色彩比较鲜艳，且对比较强烈。

2. 色彩的面积较小，形态为小色点、小色块、细色线等，并呈密集状。

3. 色彩的位置关系为并置、穿插、交叉等。

4. 有相当的视觉空间距离。

图6-5 学生作业_徐盼盼

图6-6 学生作业_余庆

图6-7 学生作业_韦艳艳

图6-8 学生作业_石小川

图6-9 学生作业_杨文婷

图6-10 学生作业_胡柱

图6-11 学生作业_王轲

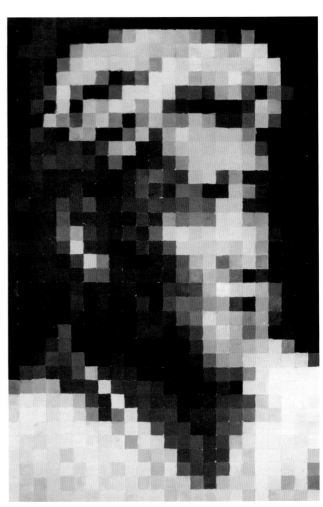

图6-12 学生作业_崔师杰

图6-13 学生作业_王咏

图6-14 学生作业_韩兴胜

图6-15 学生作业_郝蓉

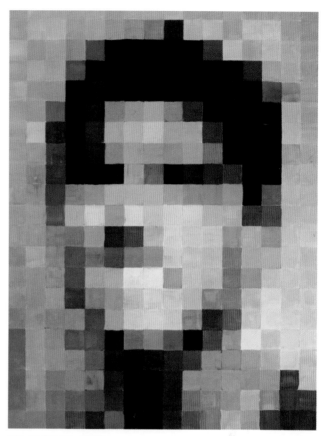

图6-16 学生作业_郑清华

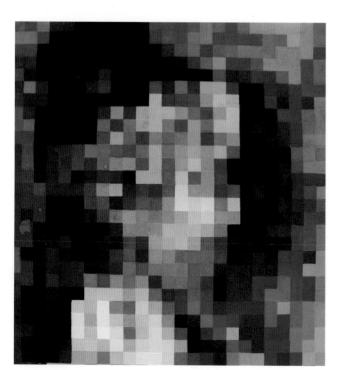

图6-17 学生作业_谌瑾

图6-18 图片色调的色彩混合作品

图6-19 图片色调的色彩混合作品

# 思考练习

## ● 思考题

加色法混合和减色法混合在实际生活中是如何体现的？请举例说明。

## ● 练习题

空间混合练习

要求：选择一幅摄影或油画作品，可以是具象的，也可是抽象的，以此为对象，用不同颜色的小色块并置起来形成空间混合的效果，以完成对对象的重现。通过练习了解用少色取得多色效果的方法，达到提炼、分解和归纳色彩的能力。

# 相关链接

## ● 参考书目

1.《色彩构成教程》 范小春，周小瓯 浙江人民美术出版社
2.《平面港之色彩构成》 成朝晖 中国美术学院出版社

## ● 学习网站

1. http://www.logoware.cn
2. http://www.art-design.net

# 第七章
# 色彩的对比

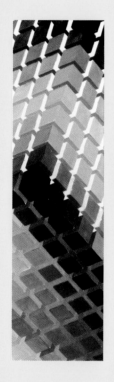

## 要点提示

○ 学习目的

了解色彩对比的基本类型，在色相、明度、纯度对比中进一步认识色彩的视觉规律。

○ 学习重点

色相对比、明度对比和纯度对比。

○ 学习难点

色彩之间的连续对比。

○ 参考课时

8课时

# 第一节
# 色相对比

色相对比是指任何两种或两种以上色彩组合后,由于色相差别而形成的色彩对比效果。它是色彩对比的一个基本方面,色相之间在色相环上的距离(角度)决定了其强弱程度,距离(角度)越小对比越弱,反之则对比越强。

## 一、零度对比

1. 无彩色对比:无彩色对比虽然无色相,但在实用性上它们的组合却很有价值。如黑与白、黑与灰、中灰与浅灰、黑与白与灰及黑与深灰与浅灰等。对比效果感觉大方、庄重、高雅且富有现代感,但也易产生过于素净的单调感。

2. 无彩色与有彩色对比:如黑与红、灰与紫或黑与白与黄、白与灰与蓝等。这些对比的效果既大方又活泼,无彩色面积大时,偏于高雅、庄重,有彩色面积大时,则显得活泼、明快。

3. 同种色相对比:指一种色相的不同明度或不同纯度变化之间的对比,俗称姐妹色组合。如蓝与浅蓝色(蓝+白)对比,橙与咖啡色(橙+灰)或绿与粉绿(绿+白)与墨绿(绿+黑)等之间的对比。对比效果感觉统一、文静、含蓄、稳重,但有时也会给人以单调、呆板的感觉。

4. 无彩色与同种色相对比:如白与深蓝与浅蓝、黑与橙与咖啡色等对比,其效果综合了第二种和第三种类型的优点,呈现出既有一定层次,又显大方、活泼、稳定的效果。(图7-1)

**无彩色对比**　　　　　　　　　**同种色相对比**

**无彩色与有彩色对比**

**无彩色与同种色相对比**

图7-1 零度对比

## 二、调和对比

1. 邻近色相对比：色相环上相邻的两至三种颜色的对比，色相对比距离大约30°，为较弱对比类型。如红橙与橙与黄橙的对比。效果柔和、和谐、雅致与文静，但也存在单调、模糊、乏味、无力等问题，必须通过调节明度差来加强效果。

2. 类似色相对比：色相对比距离约60°，为弱对比类型，例如红与黄橙色对比。效果丰富、活泼，但又不失统一、雅致、和谐的感觉。

3. 中差色相对比：色相对比距离约90°，为中对比类型，如黄与绿对比。效果明快、活泼、饱满，能够激发人的兴趣。对比既有相当力度，又不失调和之感。（图7-2）

## 三、强烈对比

1. 对比色相对比：色相对比距离约120°，为强对比类型，如黄绿与红紫对比。效果强烈、醒目、有力、活泼、丰富，但也因为较为杂乱，刺激感强，容易使人产生视觉疲劳，一般需要采用多种调和手段来改善对比的效果。

2. 补色对比：色相对比距离约180°，为极端对比类型，如红与蓝绿、黄与蓝紫对比等。效果强烈、炫目、响亮，但若处理不当，易导致幼稚、原始、粗俗、不安定、不协调等不良的感觉。（图7-3）

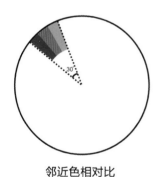
邻近色相对比

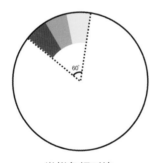
类似色相对比

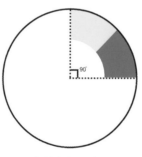
中差色相对比

图7-2 调和对比

对比色相对比

补色对比

补色对比

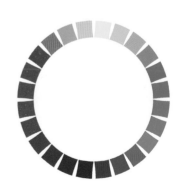

图7-3 强烈对比

# 第二节
# 明度对比

明度对比是指两种及两种以上色相组合后,由于明度不同而形成的色彩对比效果。它是色彩对比的一个重要方面,也是决定色彩方案感觉明快、清晰、沉闷、柔和、强烈、朦胧与否的关键。

其对比强弱程度取决于色彩明度等差的色级数,我们通常把1~3划为低明度区,4~7划为中明度区,8~10划为高明度区。在选择色彩进行组合时,当基调色与对比色间隔距离在5级以上时,称为长(强)对比,3~5级时称为中对比,1~2级时称为短(弱)对比。据此可划分为九种明度对比的基本类型(图7-4):

1. 高长调:如10:8:1,其中10为浅基调色,面积应大,8为浅配合色,面积也较大,1为深对比色,面积应小。该调明暗反差大,感觉刺激、明快、积极、活泼、强烈。

2. 高中调:如10:8:5,该调明暗反差适中,感觉明亮、愉快、清晰、鲜明、安定。

3. 高短调:如10:8:7,该调明暗反差微弱,感觉优雅、柔和、高贵、软弱、朦胧、女性化。

4. 中长调:如4:6:10或7:6:1等,该调以中明度色作基调,用浅色或深色进行对比,感觉强硬、稳重中显生动、男性化。

5. 中中调:如4:6:8或7:6:3等,该调为中对比,感觉较丰富。

6. 中短调:如4:5:6,该调为中明度弱对比,感觉含蓄、平板、模糊。

7. 低长调:如1:3:10,该调深暗而对比强烈,感觉雄伟、深沉、警惕、有爆发力。

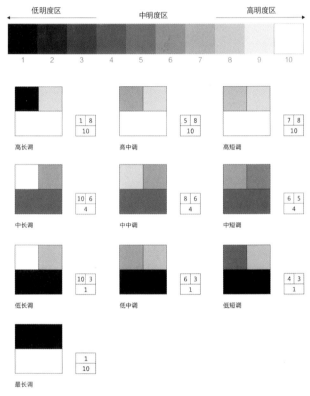

图7-4 明度对比

8. 低中调:如1:3:6,该调深暗而对比适中,感觉保守、厚重、朴实、男性化。

9. 低短调:如1:3:4,该调深暗而对比微弱,感觉沉闷、忧郁、神秘、孤寂、恐怖。

另外,还有一种最强对比的1:10最长调,感觉强烈、单纯、生硬、锐利、炫目。

(图7-5至图7-8)

图7-5 学生明度对比作业_刘文勇

图7-6 学生明度对比作业 _谌瑾

图7-7 学生明度对比作业_邢冰洁

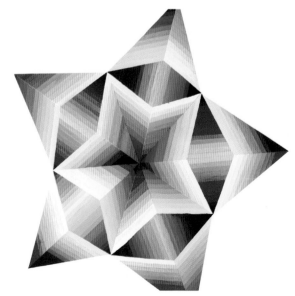

图7-8 学生明度对比作业 _孙晓莹

# 第三节
# 纯度对比

纯度对比是指两种或两种以上色彩组合后，由于纯度不同而形成的色彩对比效果。它是色彩对比的另一个重要方面，也是决定色调感觉华丽、高雅、古朴、粗俗、含蓄与否的关键。

其对比强弱程度取决于色彩在纯度等差色标上的距离，距离越长对比越强，反之则对比越弱。

如将灰色至纯鲜色分成10个等差级数，我们通常把1~3划为低纯度区，4~7划为中纯度区，8~10划为高纯度区。在选择色彩组合时，当基调色与对比色间隔距离在5级以上时，称为强对比；3~5级时称为中对比；1~2级时称为弱对比。据此可划分出九种纯度对比基本类型（图7-9）：

1. 鲜强调：如10：8：1，感觉鲜艳、生动、活泼、华丽、强烈。

2. 鲜中调：如10：8：5，感觉较刺激、较生动。

3. 鲜弱调：如10：8：7，由于色彩纯度都高，组合对比后互相起着抵制、碰撞的作用，故感觉刺目、俗气、幼稚、原始、火暴。如果彼此距离更大，这种效果将更为明显、强烈。

4. 中强调：如4：6：10或7：5：1等，感觉适当、大众化。

5. 中中调：如4：6：8或7：6：3等，感觉温和、静态、舒适。

6. 中弱调：如4：5：6，感觉平板、含混、单调。

7. 灰强调：如1：3：10，感觉大方、高雅、活泼。

8. 灰中调：如1：3：6，感觉沉静、较大方。

9. 灰弱调：如1：3：4，感觉雅致、细腻、耐看、含蓄、朦胧。

另外，还有一种最弱的无彩色对比，如白：黑、深灰：浅灰等，由于对比各色纯度均为零，故感觉非常大方、庄重、高雅与朴素。

（图7-10至图7-13）

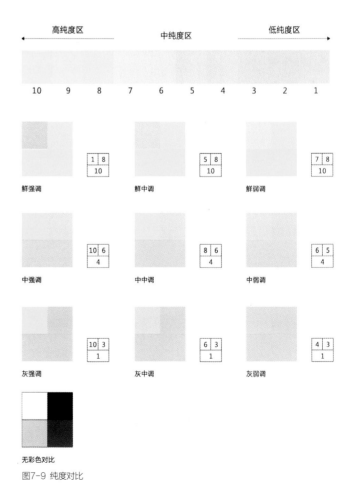

图7-9 纯度对比

图7-10 学生作业_徐炜

图7-11 学生作业_石朝毅

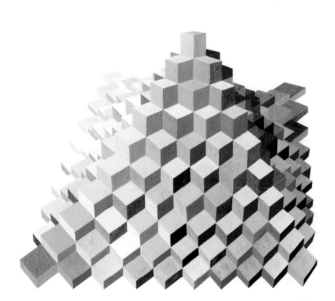

图7-12 学生作业_刘乾庄

图7-13 学生作业_王淑彩

# 第四节
# 面积与位置对比

无论在任何物体或作品中,形态作为视觉色彩的载体,总会占有一定的面积,因此,从这个意义上来讲,面积也是色彩不可缺少的特性。艺术设计实践中,即使色彩选择合适,但若面积、位置控制不当,仍会导致不恰当的结果。

影响较大且受其他色的错视影响较小。

4. 相同性质与面积的色彩,其稳定性与形的聚散状态关系很大,形状聚集程度高的受其他色影响小且受注目程度高,反之则较弱。如户外广告及宣传画等,就需使用较为集中的色彩,才能达到引人注目的效果。

## 一、色彩对比与面积的关系（图7-14）

1. 只有相同面积的色彩才能比较出实际的差别,互相之间产生抗衡,对比效果相对强烈。

2. 色彩属性不变,随着面积的增大,对视觉的刺激力量会加强,反之则削弱。因此,色彩的大面积对比可造成炫目效果。如在环境艺术设计中,我们一般会采用高明度、低纯度的色彩来装饰建筑外墙或室内墙壁,以减低对比的强度,造成明快、舒适的视觉效果。

3. 大面积色稳定性较高,在对比中对其他色的错视

## 二、色彩对比与位置的关系（图7-15）

1. 对比双方的色彩距离越近,对比效果越强,反之则越弱。

2. 双方互相呈接触、切入状态时,对比效果更强。

3. 一色包围另一色时,对比的效果最强。

4. 在绘画与设计作品中,一般将重点色彩设置在视觉中心的位置,这样最容易吸引人的注意。如井字形构图的4个交叉点。

（图7-16至图7-19）

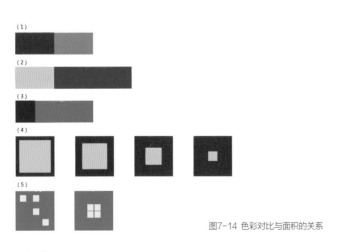

图7-14 色彩对比与面积的关系

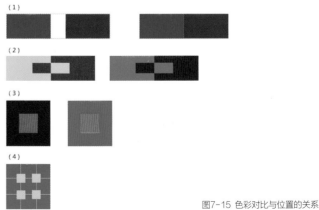

图7-15 色彩对比与位置的关系

图7-16 学生作业_李保远

图7-17 学生作业_王柯

图7-18 学生作业_王平

图7-19 学生作业_郝蓉

# 第五节
# 同时对比与连续对比

同时对比与连续对比都是由于视觉生理条件的作用在视觉中发生的色彩现象。

## 一、同时对比

在同一时间、同一视阈、同一条件、同一范畴内眼睛所看到的对比现象，称为同时对比。

同时对比带来的知觉现象是由人的视觉生理平衡引起的。人类的眼睛有对色彩自动调节的功能，即人的眼睛对任何一种特定的颜色都同时要求看到它的相对补色。只有在这种互补关系建立时，我们的视觉才会满足和趋向平衡。如果这个补色还未出现，眼睛会自动地将它产生出来。这种色彩效果实际上只是作为一种知觉现象出现的，而非客观存在的事实。它只发生于眼睛之中。从逻辑上看，色相对比、明度对比、纯度对比都是属

于同时对比整体中的各个部分。在接触各种对比中若不随时将同时性的作用加以考虑，是不可能运用好对比规律的。（图7-20至图7-39）

## 二、连续对比

连续对比现象与同时对比现象都是由视觉生理条件的作用所致，它们出于同一种原因，但发生于不同的时间条件，同时对比主要指的是在同一时间下颜色的对比效果，连续对比指的是在不同的时间条件下或者说在时间的运动过程中，不同颜色刺激之间的对比，就是先后看到的对比现象，也称视觉残像。例如，当我们长时间注视一块红颜色之后，抬起眼睛看周围的人会觉得他们的脸很绿。掌握连续对比的规律，可以使设计师利用它来加强视觉传达的印象或用于减轻紧张工作条件下所造成的视觉疲劳。

图7-20 学生作业

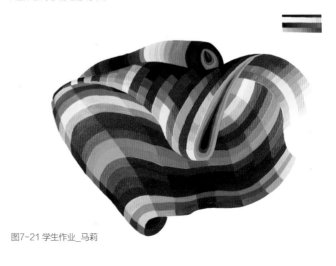

图7-21 学生作业_马莉

图7-22 学生作业_王亮

图7-23 学生作业_闻青

图7-24 学生作业_蒋秀明

图7-25 学生作业_何莲花

图7-26 学生作业_卢伟

图7-27 学生作业_石朝毅

图7-28 学生作业_许琳

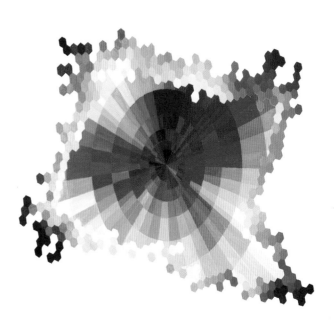

图7-29 学生作业_石小川

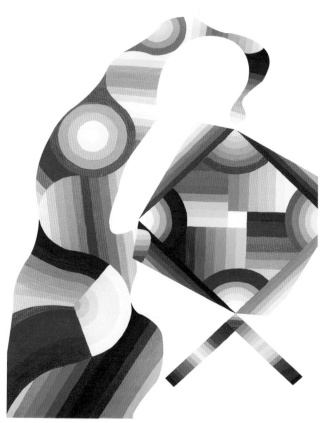

图7-30 学生作业_郑清华

图7-31 学生作业_肖珊珊

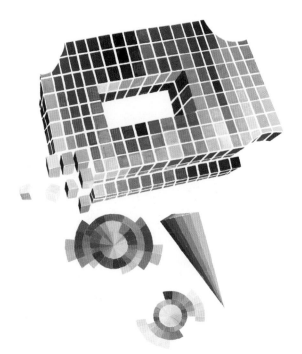

图7-32 学生作业_陈劲锋

图7-33 学生作业_张婉琼

图7-34 学生作业_宁玉龙

图7-35 学生作业_胡柱

图7-36 学生作业_黄健

图7-37 学生作业_王淑彩

图7-38 学生作业_植超

图7-39 学生作业_史强

# 思考练习

● **思考题**

在现实生活中色彩的色相对比、明度对比与纯度对比这三种
对比形式的出现是如何实现的?

● **练习题**

色彩对比练习

要求: 用一张80cm×80cm的白卡纸,以一种抽象的形式
进行色彩连续对比的练习,要求在抽象形内分别有色相对
比、明度对比和纯度对比,准确获得色彩的感性印象,并了
解色彩面积、形状、位置的变化对色彩效果的影响。

# 相关链接

● **参考书目**

《色彩构成》 何凡,邹晓枫 人民美术出版社

● **学习网站**

1. http://www.ywro.com

2. http://www.zcool.com

# 第八章
# 色彩的调和

## 要点提示

### ○ 学习目的
从色彩的秩序与量上去寻找色彩调和的规律，理清调和与对比之间的关系。

### ○ 学习重点
色彩调和的基本原理、各种调和形式的基本规律。

### ○ 学习难点
调和与对比之间的关系。

### ○ 参考课时
8课时

# 第一节
# 色彩调和的基本原理

"调"包括调整、调理、调停、调配、安顿、安排、搭配、组合等含义。"和"则可理解为和顺、和谐、和平、融洽、相安、适宜、有秩序、有规矩、有条理、相辅相成、相互依存、相得益彰等。

和谐是一种美的境界，它来自于对比。没有对比就没有刺激神经兴奋的因素，但只有兴奋而没有舒适的休息会造成过分的疲劳，从而导致精神的紧张。因此，既要有对比来产生和谐的刺激，又要有适当的调和来抑制过分的对比，从而产生一种恰到好处的对比与和谐的美的享受。概括说来，色彩的对比是绝对的，调和是相对的，对比是目的，调和是手段。

视觉上的对比是一种刺激，它与触觉上的刺激相类似。触觉的痒痛，是由于外界的刺激导致细胞破裂而产生的，破裂得少则痒，破裂得多就是痛的感觉。而痛感与快感实际上也是刺激细胞破裂的多少所致。我们寻求这种美的手段，就如同寻求触觉中的快感一样，恰到好处的刺激，就得到痛快的感觉。

"调和"一词有两种含义：一种是指对一些有差别的、有对比的，甚至相反的事物进行调整、搭配和组合，使之成为和谐的整体的过程；另一种是指不同的事物整合在一起之后所呈现出来的和谐、有秩序、有条理、有组织、有效率和多样统一的状态。

同样的，我们对色彩调和这一概念的解释也包含两层意思：一种指有差别的、对比的色彩，为了构成和谐而统一的整体所进行的调整与组合的过程；另一种是指有明显差别的色彩或不同的对比色组合在一起后所形成的

给人以和谐与美感的色彩关系，这个关系就是色彩的色相、明度、纯度之间的组合关系。

所谓调和，即指以恰当的色彩效果为依据，以满足人的视觉生理需求为目标，总结出来的色彩的秩序与量的关系。一般情况下，调和色彩要求有变化但不过分刺激，统一但不能单调，某些要素统一了，其他方面则要保持对比。完全一致的色彩或完全不具备任何相同因素的色彩，通常都被认为是不调和的色彩。（图8-1）

色彩调和的基本原则包括类似调和与对比调和。

图8-1 色彩斑斓的新年招贴设计
　　各种色彩通过色相、面积的配比形成色彩丰富的画面，不同色彩之间可调和出多种多样的效果。

# 第二节
# 类似调和

类似调和主要强调色彩要素中的一致性关系,追求色彩关系的统一感。类似调和有同一调和与近似调和两种基本形式。

## 一、 同一调和

当色相、明度、纯度三者之间有某种要素完全相同时,变化其他的要素而形成的调和被称为同一调和。三要素中有一种要素相同时称为单性同一调和,有两种要素相同时称为双性同一调和。

### (一)单性同一调和

1.同一明度调和(变化色相与纯度);

2.同一色相调和(变化明度与纯度,图8-2);

3.同一纯度调和(变化明度与色相,图8-3)。

图8-2 插图设计
    同一色相调和(变化明度与纯度)。

图8-3 插图设计
    同一纯度调和(变化明度与色相)。

### （二）双性同一调和

1. 同色相又同纯度调和（变化明度，图8-4）；

2. 同色相又同明度调和（变化纯度，图8-5）；

3. 同明度又同纯度调和（变化色相，图8-6）。

由此可见，双性同一调和比单性同一调和更具有一致性，因此统一感更强。特别是在同色相又同明度的双性同一调和关系中，色彩可能会呈现出较为单调的效果，在这种情况下，如果要提升色彩的调和感，就必须加大纯度对比的等级。

## 二、近似调和

近似调和是指在色相、明度、纯度三种要素中，某种要素近似而变化其他要素所形成的调和。由于调和的要素由同一变为近似，因此近似调和比同一调和的色彩关系更为复杂。如：

1. 近似色相调和（主要变化明度、纯度，图8-7）；

2. 近似明度调和（主要变化色相、纯度，图8-8）；

3. 近似纯度调和（主要变化明度、色相，图8-9）；

图8-5 场景背景图形设计
画面是通过对角线在同一色相和明度状态下的纯度变化。

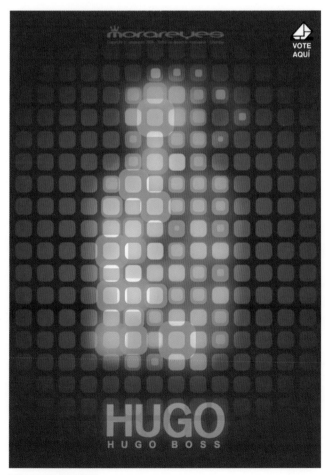

图8-4 HUGO香水海报
画面中以绿色为调和对象，通过明度变化产生层次感。

图8-6 场景背景设计
画面是在纯度与明度相对统一的状态下的色相变化。

图8-7 灯光图形设计
　局部灯光的效果，主要是明度与纯度的变化。

图8-8 灯光图形设计
　都市夜景灯光的图形效果，主要是色相与纯度的变化。

图8-9 保护自然招贴
　通过绿色向黄色再向红色的过渡进行近似调和。

4. 近似明度、色相调和(主要变化纯度，图8-10)；

5. 近似色相、纯度调和(主要变化明度，图8-11)；

6. 近似明度、纯度调和(主要变化色相，图8-12)。

需要指出的是，无论是同一调和还是类似调和，都是在追求统一中的变化，这也是处理好两种对立统一要素组合关系的重要依据。

图8-10 背景设计
　　画面主要在纯度上进行变化，属于近似明度、色相调和。

图8-11 背景设计
　　画面主要在明度上进行变化，属于近似色相、纯度调和。

图8-12 戏剧节招贴
　　每两种颜色拥有近似的明度及纯度，只是在色相上作了调整。

# 第三节
# 对比调和

对比调和是以强调变化而组合的和谐的色彩。在对比调和中，明度、色相、纯度三种要素可能都处于对比状态之中，因此色彩会更加活泼、生动和鲜明。在这样的色彩组合关系中，若要实现某种既变化又统一的和谐美，则需要依靠某种组合秩序来实现。下面介绍几种采用这种组合秩序的形式：

1. 在对比强烈的两色中，置入相应色彩的等差、等比的渐变系列，从而使对比变得柔和，形成色彩调和的效果。

2. 通过变化不同颜色的面积来统一色彩。

3. 在对比的各种颜色中混入同一种颜色，会使各色彼此之间拥有和谐感。

4. 在对比各色的面积中，相互置放小面积的对比色，如在红绿对比中，红面积中加上小面积的绿色，绿面积中加上小面积的红色，或者在对比各色面积中都加入同一种小面积的其他颜色，也可以增加色彩的调和感。

5. 在色环上确定某种变化的位置，这些位置以某种几何形出现，它们包括：

① 三角形调和

又可称为补色单开叉关系，属于三色对比调和。根据开叉的宽窄，可在色环上寻找等边三角形、等腰三角形、不等边三角形三种位置的三色对比。（图8-13）

② 四角形调和

又可称为补色双开叉色彩关系，主要通过在色环上寻找正方形及长方形位置，来体现四色对比的调和关

图8-13 招贴设计

背景上各个圆点的色彩在色相环上的位置呈三角形状态，形成了三角形调和。

系。（图8-14）

③ 五角形及六角形调和

色环上的五角形及六角形位置，则呈现出多色调和

**图8-14 海滩度假村广告**
这则广告用缤纷的色彩来表示当地的温度，采用的是两对补色进行的四角形色彩调和。

的关系。

　　因此，随着角数的增加，色彩对比的变化也随之增加。为了使之统一和谐，我们还应注意利用各种秩序的形式来进行调和。（图8-15）

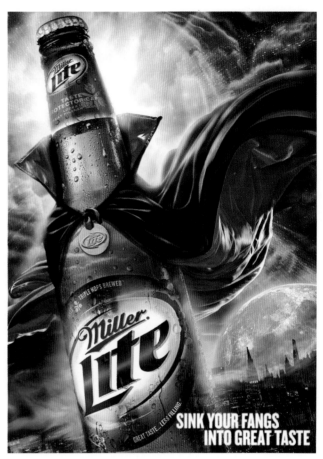

**图8-15 Miller Lite 啤酒广告**
广告色彩几乎占据色相环的各个色系，呈现出多色系调和的关系。

# 思考练习

## ● 思考题

一般情况下，色彩的调和要求有变化但不过分刺激，统一但不能单调，某些要素统一了，则其他方面要保持对比；完全统一的色彩或完全不具备任何相同因素的色彩，通常都被认为是不调和的色彩。那么，色彩调和的规律是如何从秩序与量上得到体现的？我们应该如何去理解色彩对比与调和之间的关系？

## ● 练习题

1. 类似调和和作业练习

要求：用15cmX15cm的白卡纸，从同一调和或近似调和中选择一种秩序调和形式，完成一幅类似调和作品。

2. 对比调和和作业练习

要求：用15cmX15cm的白卡纸，从对比调和中选择一种秩序调和形式，完成一幅对比调和作品。

# 相关链接

## ● 参考书目

1.《色彩构成》 于洋，张晓韩 北京理工大学出版社

2.《色彩构成》 钟蜀珩 中国美术学院出版社

# 第九章
# 色彩的情感

## 要点提示

○ **学习目的**

色彩是具有精神价值的, 通过色彩的心理作用和情感表达, 来了解色彩是如何对人的心理
产生影响的, 以及这些影响是如何发生的, 又是怎样左右我们情绪的。

○ **学习重点**

了解色彩的各种情感特征, 掌握色彩的视觉心理作用, 为设计色彩服务。

○ **学习难点**

色彩的视觉心理。

○ **参考课时**

8课时

色彩是具有精神价值的，它总是在不知不觉中发生作用，对人们的心理活动产生影响，并能左右我们的情绪。色彩的心理效应发生在不同层次中，有些属于直接的刺激，有些则要通过间接的联想，属于更高的层次，甚至会涉及到人的观念、信仰。对于艺术家或设计师来说，无论哪一层次的作用，都是不能忽视的。

分析色彩心理效应的产生过程，我们可以看到，不同波长色彩的光信息作用于人的视觉器官，通过视觉神经传入大脑后，经过思维，与以往的记忆及经验相互作用，就会产生联想，从而形成一系列的色彩心理反应。

# 一、色彩的心理感受

1. 色彩的冷、暖感觉：色彩本身是没有冷暖温度差别的，是视觉引起的人们对色彩冷暖感觉的心理联想。（图9-1）

① 暖色：人们见到红、红橙、橙、黄橙、红紫等颜色后，马上会联想到太阳、火焰、热血等事物，从而产生温暖、热烈等感觉。（图9-2）

② 冷色：人们在见到蓝、蓝紫、蓝绿等颜色后，则容易想起太空、冰雪、海洋等物象，从而产生寒冷、理智、平静等感觉。

③ 色彩的冷、暖感觉不仅表现在固定的色相上，而且在比较中还会显示其相对的倾向性。（图9-3）例如同样表现天空的霞光，在描绘早霞时，多选用玫红等清新而偏冷的色彩，但若描绘晚霞时，则较多采用温暖感觉较为强烈的大红色或橙红色，但若与橙色对比，前面两色又都加强了冷色的倾向。

2. 色彩的轻、重感觉：这种感觉主要取决于色彩的明度。明度高的色彩可以使人联想到蓝天、白云、彩

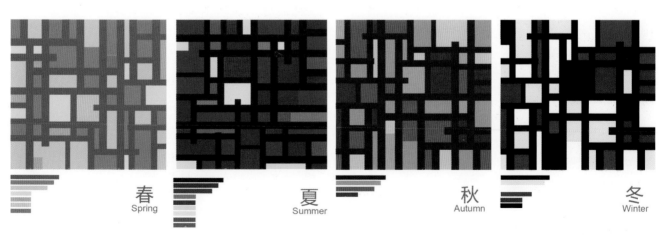

图9-1 春、夏、秋、冬
根据色彩的冷暖属性，寻找春、夏、秋、冬带来的色彩感受。

图9-2 鱼图案设计
以暖色、明亮色为主色左右色彩的面貌和情调，表现出快乐喜庆的气氛。

霞、花朵、棉花、羊毛等，产生轻柔、飘浮、上升、敏捷、灵活等感觉。（图9-4）明度低的色彩容易使人联想到钢铁、大理石等物品，产生沉重、稳定、降落的感觉。

3. 色彩的软、硬感觉：主要也是来自于色彩的明度，但与纯度也有一定的关系。明度越高的色彩感觉越软，明度越低则感觉越硬。明度高、纯度低的色彩具有软感，中纯度的色彩也呈现出柔软感，因为它们易使人联想到骆驼、狐狸、猫、狗等动物的皮毛，以及毛呢、绒织物等。高纯度的色彩则呈现硬感，如它们的明度也低则硬感就更明显。

4. 色彩的前、后感觉：从生理学上讲，人眼晶状体的调节，对于距离的变化是非常灵敏的，但它总是有限度

图9-3 2010年冬奥会招贴设计
图案以蓝色调为主，与波浪的造型相结合，让人联想到水的颜色，以及冬天寒冷的感觉。绿色则让人联想到植物，白色则是白雪的代表。

图9-4 loli矿泉水广告

　　根据文案"包含了所有的纯净"的创意点,色彩采用高明度表现,使得画面清澈透明,产生灵动感。

的,对于微小的差异无法正确调节,这就造成了波长长的暖色,如红、橙等色在视网膜上形成内侧映像。波长短的冷色,如蓝、紫等色在视网膜上形成外侧映像,从而使人产生暖色好像前进,冷色好像后退的感觉。

　　色彩的前、后感觉实际上是一种视错觉。一般暖色、纯色、高明度色、强对比色、大面积色、集中色等有前进的感觉,与此同时,冷色、浊色、低明度色、弱对比色、小面积色、分散色等有后退的感觉。

　　5. 色彩的大、小感觉:与色彩的前、后感觉一样,暖色、高明度色有扩大、膨胀的感觉,冷色、低明度色有缩小、收紧的感觉。

　　6. 色彩的华丽与质朴感:色相、明度、纯度对色彩的华丽及质朴感都有影响,其中纯度关系最大。明度高、纯度高的色彩以及丰富、强对比的色彩感觉华

丽、辉煌,明度低、纯度低的色彩和单纯、弱对比的色彩感觉质朴、古雅。

　　但无论何种色彩,如果带上光泽,都能表现出华丽的效果。

　　7. 色彩的活泼与庄重感:暖色、高纯度色、强对比色感觉跳跃、活泼、有朝气,而冷色、低纯度色、低明度色则会让人感觉庄重、严肃。

　　8. 色彩的兴奋与沉静感:在这一感觉中,影响最明显的是色相,红、橙、黄等鲜艳而明亮的色彩给人以兴奋的感觉,蓝、蓝绿、蓝紫等色彩则使人感到沉着、平静。从色彩纯度来看,高纯度色给人以兴奋感,低纯度色给人以沉静感。而色彩明度方面,高明度、高纯度的色彩呈现兴奋感,低明度、低纯度的色彩呈现沉静感。

## 二、色彩的心理联想

色彩的联想往往伴随着情绪的表现。受到观察者年龄、性别、性格、文化、教养、职业、民族、宗教、生活环境、时代背景、生活经历等多种因素的影响，我们将色彩的联想分为具象联想和抽象联想两种：

1. 具象联想：人们看到某种色彩后，会联想到自然界、生活中某些相关的具体事物。（图9-5）

2. 抽象联想：人们看到某种色彩后，会联想到理智、高贵等某些抽象概念。

一般来说，儿童多表现为具象联想，成年人则较多表现为抽象联想。（图9-6、图9-7）

图9-5 情人节图片
固有的一些色彩代表着固定的情感色彩。

图9-6 书籍封面设计
在图片上另加上其他的色彩，造成恐怖的气氛。

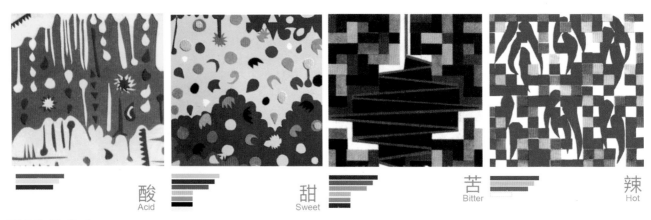

图9-7 酸、甜、苦、辣
酸、甜、苦、辣的生理感受通过形与色的共同作用得以直观表达，并引发人们不同的心理联想。

## 三、色彩的性格

各种色彩都有其独特的性格,简称色性。色性与人类的色彩生理、心理体验相联系,从而为客观存在的色彩注入了复杂的性格。

1. 红色:红色的波长最长,穿透力强,感知度高。它容易使人联想起太阳、火焰、热血、花卉等,产生温暖、兴奋、活泼、热情、希望、忠诚、健康、充实、饱满、幸福等积极的感觉,但有时也会被认为是幼稚、原始、暴力、危险、卑俗的象征。红色历来是我国传统的喜庆色彩。(图9-8)

2. 橙色:橙色与红色同属暖色系,具有红与黄之间的色性,它使人联想起火焰、灯光、霞光、水果等物象,是最温暖、最响亮的色彩。它给人以活泼、华丽、辉煌、跃动、炽热、温情、甜蜜、愉快、幸福的感觉,但也不乏疑惑、嫉妒、伪诈等消极的感情色彩。(图9-9、图

9-10)

3. 黄色:黄色是所有色相中明度最高的颜色,具有轻快、光辉、透明、活泼、光明、辉煌、希望、功名、健康等印象。但黄色过于明亮而显得有些刺眼,并且与其他色相混合后易失去原貌,故也有轻薄、不稳定、变化无

图9-8 中国印象招贴设计
大面积的红色与蓝色、黄色的点缀,烘托出强烈的民族色彩。

图9-9 音乐海报
橙色调表现出音乐的热情与跃动。

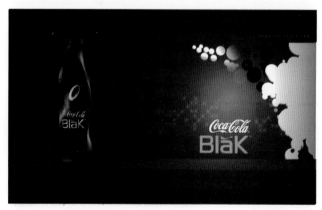

图9-10 Coca Cola 招贴广告
画面中橙色与灰色结合成咖啡色,带有华丽的气质。

常、冷淡等贬义在其中。(图9-11)

含白的淡黄色感觉平和、温柔,含大量淡灰的米黄色则是很好的休闲自然色,深黄色却能给人一种高贵、庄严的感觉。同时,黄色接近于许多水果的果皮颜色,因此还能引起富有酸性的食欲感。

黄色还被用作安全色,因为这种颜色极易被人发现,如室外作业的工作服、道路信息指示牌等。

4. 绿色:在大自然中,除了天空、江河和海洋,绿色所占的面积最大,我们几乎随处可见绿色的植物,它们象征着生命、青春、和平、安详、新鲜等含义。绿色是最适合人眼注视的颜色,有调节和消除疲劳的功能。黄绿带给人们春天的气息,颇受儿童及年轻人的欢迎。蓝绿、深绿是海洋、森林的色彩,有着深远、稳重、沉着、睿智等含义。含灰的绿,如土绿、橄榄绿、咸菜绿、墨绿等色彩,则给人以成熟、老练、深沉的感觉。(图9-12)

5. 蓝色:与红、橙色相反,蓝色是典型的易引起寒冷的色彩,蕴含着沉静、冷淡、理智、高深、透明等含义,同时它还具有高科技的现代感。(图9-13)

浅蓝色系明朗而富有青春朝气,为许多年轻人所钟爱,但也会产生不够成熟的感觉。深蓝色系沉着、稳定,深受中年人喜爱。略带暖味的群青色,充满着动人的深邃魅力。藏青色则给人以大度、庄重的印象。靛蓝、普蓝因在民间广泛应用,也逐渐成为带有民族特色的颜色。当然,蓝色也有刻板、冷漠、悲哀、恐惧等另一面的性格。

图9-11 插画设计

　　画面的黄色与女人的侧面相结合,体现出平和与温柔的气质。高明度的黄色瞬间抓住了人们的视线,头发的加了白色的黄色则让这种刺激有所缓解,使得整个画面更加协调。

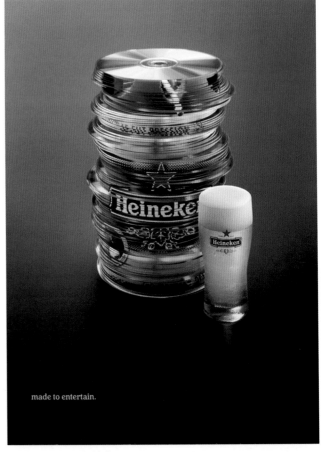

made to entertain.

图9-12 Heineken啤酒广告

　　绿色的氛围营造出Heineken啤酒自然、环保、健康的特质。

图9-13 Polar Light啤酒广告

*Polar Light啤酒的消费定位为年轻人，采用蓝色作为基调色，画面明朗而富有朝气。*

图9-14 鱼图案设计

*紫色调的图案设计彰显出华丽与富贵的气息。*

6. 紫色：紫色具有神秘、高贵、优美、庄重、奢华的气质，但也有孤寂、消极之感。尤其是较暗或含深灰的紫色，容易给人以腐朽、死亡的印象。而含浅灰的红紫或蓝紫色，却有着类似太空、宇宙的幽雅与神秘之感，在现代生活中被人们广泛采用。（图9-14）

7. 黑色：黑色为无色相、无纯度的颜色，往往让人感觉到沉静、神秘、严肃、庄重与含蓄，另外，也易让人产生悲哀、恐怖、沉默、消亡、罪恶等消极印象。尽管如此，黑色组合的适应性依然很广，无论什么色彩，特别是鲜艳的纯色与其相配，都能达到赏心悦目的良好效果。但是黑色不能大面积使用，否则，不但其魅力会大大减弱，还会引起压抑、阴沉的恐怖感。

8. 白色：白色给人的印象往往是洁净、光明、纯真、清白、朴素、卫生与恬静的。在它的衬托下，其他色彩会显得更鲜丽、更明朗。但过多地使用白色则可能产生平淡无味的单调和空虚之感。（图9-15）

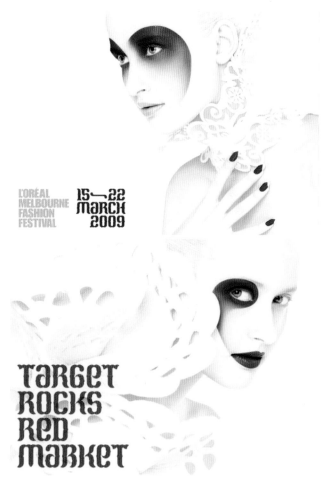

图9-15 欧莱雅墨尔本时尚节视觉形象设计

*白色的氛围给人带来洁净清白的视觉感受，切合了欧莱雅的主题形象。*

图9-16 Nicole H 封面设计
整体的灰色调使得画面显得高雅精致并充满内涵。

9. 灰色：灰色是中性色，其突出的性格为柔和、细致、平稳、朴素、大方，它不像黑色与白色那样会对其他色彩产生明显的影响。因此，灰色作为背景色是非常理想的。任何色彩都可以和灰色相混合，略有色相感的灰色能给人以高雅、细腻、含蓄、稳重、精致、文明而有素养的高档感觉。当然滥用灰色也易暴露其乏味、寂寞、忧郁、无激情、无兴趣的一面。（图9-16）

10. 光泽色：除了金、银等贵金属色以外，所有的色彩带上光泽后，都会显现出华美的特色。金色富丽堂皇，象征荣华富贵，银色雅致高贵，象征纯洁。在与其他色彩的搭配上，金、银两色几乎可以达到"万能"的效果。但需注意的是，小面积点缀可起到醒目、提神的作用，大面积使用则会产生过于炫目的负面影响，显得浮华而失去稳重感。如若巧妙使用，装饰得当，不但能起到画龙点睛的作用，还可产生强烈的现代美感。（图9-17）

图9-17 金属窗花
金色的纹样表现出富丽堂皇的现代美感。

# 思考练习

## ● 思考题

色彩的情感象征各不相同，请思考一下，爱情、梦幻、庄严、青春、岁月、冷酷、饱满、理智等主题该怎样用色彩去表现？

## ● 练习题

色彩情感练习

要求：用15cmX15cm的白卡纸，分别用色彩做下面几组练习：A. 理性与激情；B. 男性与女性；C. 华贵与朴素。通过色彩心理的知识去进行心理分析，并用色彩表现出来。

# 相关链接

## ● 参考书目

1.《色彩构成基础教程》 江波，广西美术出版社
2.《现代色彩构成与应用》 刘佳俊，陈耕 湖南人民出版社

## ● 学习网站

1. http://www.waxting.com
2. http://www.idea-cool.cn

# 参考文献

1. 王忠, 王龙. 平面构成. 长沙: 湖南美术出版社, 2002

2. 倪洋. 平面构成. 上海: 上海人民美术出版社, 2007

3. 江滨, 黄晓菲, 高嵬. 二维设计基础·平面构成. 北京: 中国建筑工业出版社, 2010

4. 洪兴宇. 平面构成. 北京: 中国青年出版社, 2007

5. 王默根, 王佳. 平面构成创意. 北京: 中国纺织出版社, 2007

6. 文健, 钟卓丽, 李天飞. 设计类专业平面构成教程. 北京: 清华大学出版社, 2010

7. 华乐功, 潘强, 李燕. 平面构成教学与应用. 北京: 高等教育出版社, 2004

8. 毛雄飞, 韩勇. 平面构成设计. 北京: 中国纺织出版社, 2010

9. 万萱. 平面构成. 成都: 四川美术出版社, 2004

10. 胡心怡. 色彩构成. 上海: 上海人民美术出版社, 2007

11. 钟蜀珩. 色彩构成. 杭州: 中国美术学院出版社, 2005

12. 王忠恒. 实用色彩构成训练技法. 北京: 清华大学出版社, 2010

13. 于洋, 张晓韩. 色彩构成. 北京: 北京理工大学出版社, 2009

14. 成朝晖. 平面港之色彩构成. 杭州: 中国美术学院出版社, 2002

15. 范小春, 周小瓯. 色彩构成教程. 杭州: 浙江人民美术出版社, 2004

16. 何凡, 邹晓枫. 色彩构成. 北京: 人民美术出版社, 2008

17. 黄群, 陆江艳. 色彩构成. 北京: 清华大学出版社, 2008

18. 江波. 色彩构成基础教程. 南宁: 广西美术出版社, 2009

19. 刘佳俊, 陈耕. 现代色彩构成与应用. 长沙: 湖南人民出版社, 2006

# 后 记

二维形态构成是艺术设计学科的基础设计类课程，几乎所有艺术设计专业的学生都要进行这门课程的学习与训练，并要求学生对二次元平面上的造型和色彩有一个较为清晰的认识与理解。书中介绍的相关知识点简明易懂，并配以大量的图片来加深理解，这些图片大部分是指导学生完成的各类相关作品，尤其是色彩部分的作品，都是学生们几个星期辛勤汗水的结晶，呈现在我们面前的是一幅幅色彩绚丽、美轮美奂且充满无限遐想的作品。

因本人能力有限，本书只对二维形态构成的相关理论知识作了肤浅的介绍，希望通过本书将自己对二维形态构成教学与实践的积累，同大家进行探讨与交流，同时期望来自各方的批评与指正，以促进今后的教学和研究。

在本书的编辑出版过程中，得到了湖南美术出版社和长沙理工大学设计艺术学院各位领导的支持与指导，在此深表谢意！同时要感谢广州美术学院的童慧明教授、胡川妮教授以及长沙理工大学设计艺术学院的何辉院长、谢琪教授的关心，特别要感谢长沙理工大学设计艺术学院的同学们。感谢大家的鼓励与信任。